U0102731

手冢治虫：原画的秘密

日本手冢制作公司 编著

阿修菌 译　后浪漫 校

Beijing United Publishing Co.,Ltd

北京联合出版公司

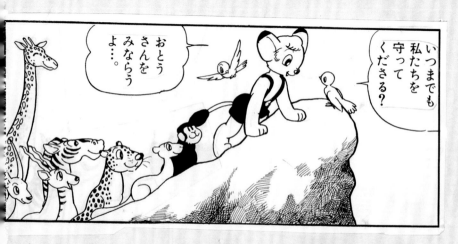

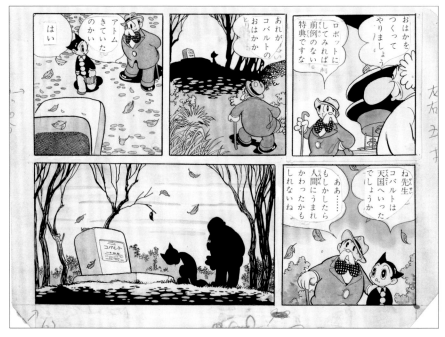

《铁臂阿童木》之《美土路沼泽事件之卷》的最终部分原画（这部分在第二次发行单行本时被删去，标题改为《美土路沼泽之卷》）。
【首次刊登】《少年》1956年11月号。

　　手冢治虫，兢兢业业地创作着漫画，同时也不知疲倦地修改和重画。但是，漫画直到被印刷成册才算得上是"成品"，所以在"原画"阶段，手冢究竟进行了怎样的修改和打磨，普通读者肯定是没有机会去了解的。手冢治虫是如何思考的，他又是如何对原画进行修改的？

　　在这里，如实地保存着仅为了一个小场景而绞尽脑汁的"天才""战斗"过的痕迹。这些痕迹告诉我们，手冢一生多达15万幅的名作，并非一朝一夕完成的。

目 录

* 文中未作特别说明的印刷图版皆摘自讲谈社版《手冢治虫漫画全集》（全400卷）。
 文中所提及的《全集版》即为前文所提到的《手冢治虫漫画全集》。

* 手冢治虫的作品中，常常同一作品会由多家出版社用不同开本、大小印刷发行。
 关于最新详细信息，请登录"手冢制作公司"的旗下网站获取：
 [手冢治虫@WORLD] http://ja-f.tezuka.co.jp

《三眼神童》实际尺寸原画

图 0-1《罪与罚》原画。 【首次刊登】新作单行本(东光堂 1953 年 11 月刊)。

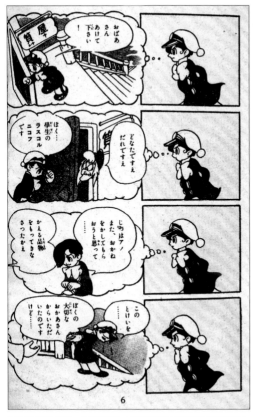

图0-2《罪与罚》。此图是图0-1原画印刷后的状态（东光堂版）。原画中涂成蓝色的部分现已变为"灰阶"（原画中部分台词有所改变）。

究竟什么是"原画"？在此为大家介绍两幅典型的例子以供理解。这两幅原画是《罪与罚》的开头部分，属于比较早期的原画类型。

漫画家所创作的原画，尺寸往往比杂志刊载时所看到的要大。一般原画尺寸是杂志尺寸的1.2～1.3倍左右。如果按照杂志登载尺寸来作画，许多细节部分就会难以处理。而且原画在缩印后，蘸水笔绘制的略显粗糙的线条也会变得不那么明显，整体看起来比较干净。因此，通常要用比杂志刊载尺寸略大的纸张作画，然后再在印刷时缩小。

手冢的作品几乎都是在B4大小的原稿纸上创作的。不过，图0-1这张原稿的实际尺寸还是比较小的，纸张长边只有185毫米。

实际上，《罪与罚》在手冢作品中算是初期作品，创作于1953年，并且未经连载就直接发行了单行本。所以当时只是用了比单行本尺寸稍大一点的原稿纸进行创作。

图中涂成蓝色的部分表示手冢治虫对印刷厂的要求，即将涂蓝的部分印刷上"灰阶"效果。印刷后的效果如何，请大家参考图0-2。今天，我们已经可以用非常方便的"网点纸"（一种贴纸，上面印有各种灰阶效果及各色花纹图案，使用时只需按照图像大小进行剪贴即可）来实现"灰阶"效果，然而当时"网点纸"尚未问世。

对于画出界和弄脏的部分，手冢用白色颜料（主要是广告色）来修改。而对话框中的台词，手冢则是用一种叫"照排"（下一节进行介绍）的方法剪贴进去的。

图0-3 《三眼神童》第1话《三只眼的登场》原画。
【首次刊登】《周刊少年MAGAZINE》1974年7月7日号。

图0-4 这幅图是图0-3原画的印刷版。由于进行了缩印，画面整体效果很干净利索。照排周围的痕迹也被清除干净了。

图0-3原画与《罪与罚》原画不同，是手冢比较后期的作品（20世纪70年代）。对话框内贴有"文字"，表示人物对白与旁白等。这种手法叫作"照排"（照相排版），属于编辑的工作范畴。

编辑从漫画家手中取得原稿后，将漫画家手写的对白与旁白内容交给印刷厂（或者专门从事"照排"的工作人员），由这些专门的机构来制作"照排"。所谓"照排"，正如其字面意思，指的是"拍下文字后排版"。专门机构可以通过调整镜头和文字模板，自由地改变文字大小及字体。而编辑的任务则是将这些文字剪下来贴入原稿的对话框中。

不过近年来DTP（电脑排版）技术不断得到普及，许多印刷机构都是先将原稿进行扫描，再用电脑将文字编辑到扫描的图像中。电脑排版还能使用多种字体，非常方便。如此一来，"照排"逐渐成为历史。

图0-3原稿中小孩子的头发都是"灰阶"效果，这正是因为使用了网点纸。上一节中《罪与罚》的时代里，网点纸尚未诞生，但是到了这部作品的时代，网点纸已经是非常普及的绘画工具了。

图0-4的上部与左侧的画面都已超过了出血线，这种作画手法叫作"满版"。漫画家将图案画满整个页面，由此让画面产生一种无限延伸的感觉。近年来还出现了一些整页满版的漫画，不过手冢还是很少使用这种手法。无论如何，漫画的画面与故事就应该在"画框"的空间内展开，手冢大概还是比较喜欢传统的漫画表现手法吧。

图 0-5 用于"印章"的原画《大X》《缎带骑士》。

　　上图是非常珍贵的"印章"原画。

　　图0-5左上方(《大X》中的朝云昭)与右下方(《缎带骑士》中的蓝宝石王子)是手冢亲笔签名的原画。

　　印章是以此原画为底制成的,盖章后的实际效果分别为右上方和左下方图案。

　　以前出版社向读者提供各式各样的服务与赠品。其中之一就是现在大家所看到的"印章"服务。读者向出版社寄出两张明信片(一张是回信用的),出版社收到明信片后就会在回信用的明信片上加盖印章再寄回给读者。可以说是一种相当贴心的服务。

　　这两部作品都发表于20世纪60年代,因此这两张原画大概也是当时创作的。

　　不知道现在是否还有人保留着加盖了这种印章的明信片。

第1章

『手冢漫画』的诞生

《火鸟·望乡篇》原尺寸草稿

1 大纲·笔记

图1-1 《三眼神童》第9话《悲伤谷的秘密》篇大纲。
【首次刊登】《周刊少年MAGAZINE》1975年6月1日号~22日号连载用。

手冢在创作时常常会写这种"大纲·笔记"，有些笔记甚至详细到只要加上人物台词就可以算是部完整的剧本了，图1-1就是个典型的例子。

写乐回来来轩。／ 胡子老爹抓住写乐一顿说教。／ 告诉写乐上底老师实际上是CIA的情报员。／ 为什么会盯上写乐? 或许是因为他想解开三眼族之谜，并且找出证明写乐是危险人物的决定性证据。／ 实际上，第二天，上底老师便去找了校长，想从校长口中探听出写乐的秘密，并危言耸听地说写乐是激进派的危险人物，将会为日美关系埋下导火线。校长终于无法保持缄默，将写乐在学校引发的事件透露出来。／ 上底老师在学校的某个角落企图撕下写乐头上的胶布，但未能成功。／ 和登小姐得知此事后，认为必须采取行动对付上底老师。她在那堆破铜烂铁前撕下了写乐头上的胶布，命令写乐用这堆破铜烂铁制造出上次的机器。但是，这次写乐却制造出了

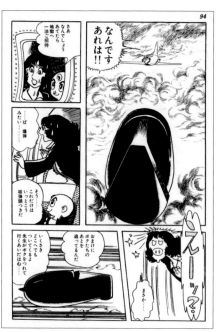

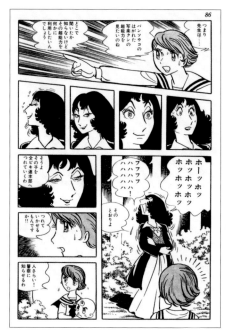

图1-2 图1-1的笔记最终变成了这样的画面。
上底老师被改成了女权主义战士，
还为她增加了些神奇的经历。
舞台转移至美国后，
故事牵扯进纳瓦霍族，庞大的情节由此展开。
附带一提，饰演上底老师的人是
《缎带骑士》中的黑尔夫人。

别的东西。那是一架奇怪的飞行器。／上底老师目睹了这一切，并接到将写乐与和登小姐带到美国的命令。／两人被飞机带走，写乐制造的奇怪飞行器紧随其后。／抵达美国的写乐终于开口说话，那个奇怪飞行器其实是高科技的核弹，它会一直追踪写乐的位置，并会在任何地方落下。／洛杉矶机场陷入混乱之中。

一、写乐逐渐开始对人类产生好感。

二、故事模式：贴上胶布时总是被人欺负得很惨，但在故事结尾都会撕下胶布，并解决所有问题。

三、稍微减少和登小姐的出场次数。

这些笔记最终变成了怎样的画面，请参照图1-2。

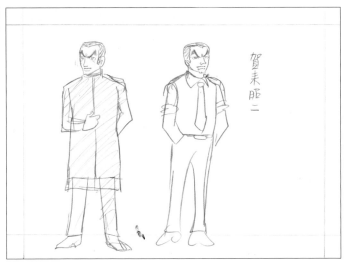

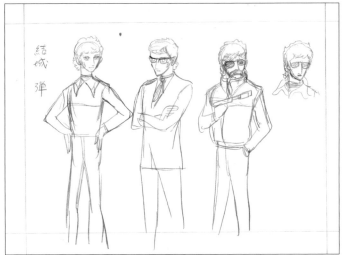

图1-3《MW》角色设定。 【首次刊登】《BIG COMIC》1976年9月10日号~1978年1月25日号。

当所有构想定稿后，手冢就开始进行角色设定。

手冢为《MW》的角色设定绘制了许多草稿，图1-3所示的则是这些草稿的一部分。在四张人物设定中，我们能看见还在破损的草稿纸背面所画的草稿。

《MW》这部漫画在手冢治虫的作品中也算是个非常有特色的存在。

主人公为两名男性，两人是同性恋关系。其中一人白天是普通的银行职员，实际上却是个犯罪者，而且长相相当俊美，甚至装扮成女性后也没有人产生怀疑。而另一位男主角则是一名正直的教会神父。

尤其是前者，名叫"结城"的俊美青年，他除了平时的装扮外，还有白天银行职员身份的装扮，为进行犯罪活动而变装后的装扮，以及充满女性魅力的装扮。手冢会用许多篇幅来描绘他不同的形象。

另一位叫做"贺来"的神父，过去曾是个运动员，但又每每不得已为结城的犯罪活动提供帮助。对于这些相互矛盾的要素及不同种类的形象，要如何用绘画表现，我们也能从草稿纸上看到手冢不断摸索的痕迹。

与图1-4完成的作品相比，我们可以发现，在最初的角色设定阶段，人物形象就已经基本定型，所以完成品里几乎没有做什么改变。

不过，角色的名字在设计阶段还是"结城弹"和"贺来昭二"。而在作品完成时，这两个名字变成了"结城美知夫"与"贺来神父"（贺来是姓，而其名字从未在作品中出现过）。

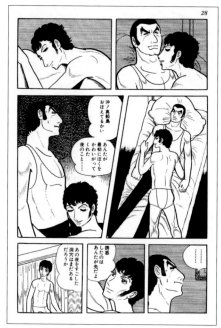

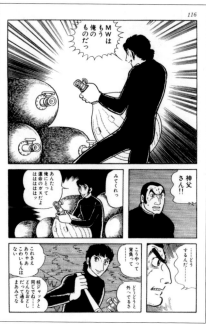

图1-4 所谓"MW"是指一种终极的杀人气体。这部作品早在日本沙林毒气事件发生20年前就已经发表。

3 对白与旁白的设置

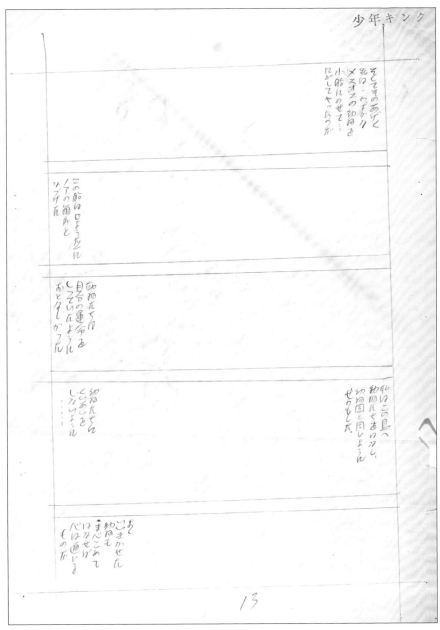

図1-5 《阿波罗之歌》第2章《人间番外地》草稿。 【首次刊登】《周刊少年YOUNG》1970年6月14日号。

等有了明确的构思后，接下来就进入所谓"NAME"的草稿阶段了。

"NAME"在漫画界中是指尚未到蘸水笔作画阶段，仅用铅笔勾勒的草稿。同时它还指对白与旁白这一类文字部分。

每个漫画家所制作的"NAME"都各有特色。手冢在制作"NAME"草稿时，首先进行大致的分镜，之后却并不立刻作画，而是先进行"文字"部分的配置、布署。虽说在这个时候对手冢而言，哪里应该画什么恐怕都早已成竹在胸了……

图1-5就是《阿波罗之歌》作品中作废的"NAME"。

这是一部以爱与性为主题的作品，非常具有特色，曾经被称为手冢版的性教育漫画。

故事中的主人公近石昭吾做了一个梦，在梦中他去了一个只有动物而毫无人烟的荒岛，并在这个岛上发现了一具白骨。这具白骨生前其实是一名动物园饲养课的课长，他的遗体旁边还放着一封遗书。事实上，这座岛上所有的动物都是他从动物园带来的动物们所繁殖的后代。因为战争期间，军部下达命令要他把那些动物统统杀掉。

阅读那封遗书的场面……

"最后，我只好……将为数不多的动物雌雄配对装上小船……带着他们逃跑了。"

"我开玩笑地称这条小船为诺亚方舟。"

"动物们就像已经对自己的命运有所知觉一样，非常老实地待在船上。"

"我把这些动物放生到这座岛上，并像在动物园时那样照顾它们的生活。"

"为了让动物们不至于相互残杀……我苦口婆心地劝告它们。"

"只要真心对待动物，我也能跟它们心灵相通。"

这部分"NAME"在作品完成时被分成两页来描绘。虽然分镜构成有很大出入，但是对白与旁白几乎跟原来的设定完全一致，基本上原封不动沿用了"NAME"时期的构想（图1-6）。

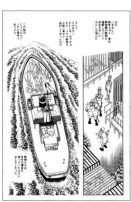

图1-6 仅仅是分镜结构改变了，台词几乎是原封不动沿用了原来的构想。

4 人物的配置

图1-7 《火鸟·望乡篇》第1回草稿。【首次刊登】《月刊漫画少年》1976年9月创刊号。

台词与旁白等"文字"的设置大功告成后，就要开始进行人物的配置了。

图1-7的原画为《火鸟·望乡篇》的草稿。

遥远的未来，罗米与丈二夫妇被黑心的房地产中介商欺骗却还浑然不知，买下了一个小小殖民星，两人满心欢喜地乔迁新居后，发现这个星球地震频繁，根本无法在上面居住。终于有一天，丈二不幸死于一场事故，只留下了罗米一个人孤苦伶仃，伤心欲绝。就在这时，黑心的房地产中介商又来到了她身边。

接下来则是讲故事的高手手冢治虫笔下著名的一幕（图1-8）。

"要不就让我来代替您先生……在这个星球上与太太您一起生活吧？"

"没错！我就是喜欢你。我已经深深地爱上你了。"

"跟我一起生活，生下个可爱的孩子吧？"

"嘿嘿……这个建议也不赖吧？"

（呜哇！）

（呜哇！呜哇！）

"那是什么声音？莫非是小婴儿的哭声？"

（呜哇！呜哇！呜哇！）

"呵呵……没错！那是我的孩子！是我和我丈夫的孩子！如何？声音听起来很精神吧？"

"你刚才说我一个人就没办法生孩子对吧。"

"告诉你，那个婴儿就是男孩。"

"等那孩子长大成人后，我就跟他结婚……"

"什么……不可能！！"

光是阅读这些台词，相信读者就已经能够充分感受到紧张的故事情节是如何展开的了。罗米居然为了留下子孙而打算跟自己的儿子结婚并跟他生儿育女（为此她必须先用冷冻睡眠的方法来保持年轻，一直等到儿子长大成人）。

可能因为对整个故事而言这是个至关重要的场景，所以作品完成时被拉长到了两页。

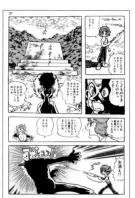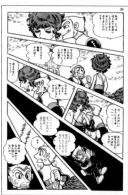

图1-8 这场情节被拉长至两页。黑心房地产中介的猥琐形象被进一步凸显，而且分镜也用了很独特的形状。

5 草图的完成

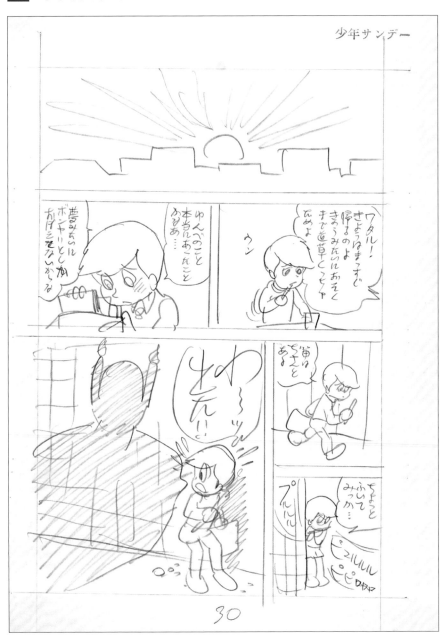

图1-9《灯台鬼》作废草稿（原本预定刊登于《周刊少年SUNDAY》）。

完成文字和人物的配置之后，通常就正式进入蘸水笔绘制阶段。不过也有像图1-9那样的草稿，在铅笔作画的草稿阶段就已经线条分明，人物形象也非常完整了。

> "阿渡！今天还是直接回家吧。别再像昨天那样溜去到处玩了。"
> （嗯）
> "昨晚那件事到底是真的还是假的呀……"
> "总觉得跟做梦似的，模模糊糊的，都记不清楚了。"
> "笛子也好好的。"
> "干脆吹吹看得了……"（噗噜噜噜，咻噜噜，哔哔噜噜）
> "呜哇～出来了！"

如果告诉各位这页分镜其实就是《哥布林公爵》的原型，相信许多手冢粉丝会大吃一惊吧。

因为大家现在看的《哥布林公爵》里并没有这一幕。

这是当初手冢向《周刊少年SUNDAY》提案的《灯台鬼》的台词，实际上没有被刊登过。不过，后来这就发展成了在《周刊少年CHAMPION》中连载的《哥布林公爵》。从这个意义上来说，这张夭折的未刊登草稿也算得上是"梦幻分镜"了。

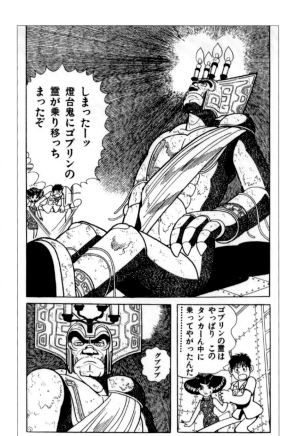

图1-10 后来发展出来的《哥布林公爵》讲的就是邪恶少年珍鬼（哥布林公爵），企图操纵古代机器人"灯台鬼"征服全世界的故事。

图1-11 COM版《火鸟·乱世篇》作废原画（原本预定刊登于《COM》1973年9月号）。

草稿完成后便正式进入蘸水笔绘制的阶段。

图1-11是在月刊《COM》上连载的《火鸟·乱世篇》的其中一页。由于这一页是手冢画到一半才决定放弃的作废原画，其中有很大部分都已经用蘸水笔勾勒好线条了，所以我们正好可以观察到原画的作画过程。画面中是平清盛伴随着一声"太政大臣清盛阁下驾到——"而首次登场的场面。

通常绘制漫画时，主要人物和周边的重要部分，以及画面中的象声词、象形词等，是由漫画家来亲自执笔，而背景之类的都是由助手们根据漫画家的指示来绘制的。

手冢作品也一样，图1-12原画下面四个分镜中的清盛都是由手冢亲自执笔绘制，但却在交由助手们绘制剩余部分时被放弃，成为一张作废稿。

《火鸟·乱世篇》这部作品最初是在一度停刊后又再度复刊的《COM》上连载的。但是该刊物在复刊一期后又再次陷入停刊境地（之后手冢转战《漫画少年》，从头开始连载，直至完结）。也正因如此，这幅原稿被称为"梦幻之作"的"中途作废原稿"，从而显得倍加珍贵。

清盛着装部分的"灰阶"使用的是网点纸。在序章中《罪与罚》的时代，网点纸还没有问世，所以需要印刷厂在制版阶段加入灰阶效果，但是二十世纪70年代以后，比印刷厂制作灰阶效果成本更低的网点纸问世并普及开来（但是，手冢自始至终都不太喜欢使用网点纸，他一贯的宗旨还是提倡要手工绘制纹路和图案）。

在人物服装的下面，我们可以隐约看见蓝色铅笔涂过的痕迹，这是手冢对助手下的指示，要求他们"这部分贴网点"（蓝色在制版时不易感光，所以手冢一般都是用蓝色铅笔来下达此类指令的）。

图1-12 COM版《火鸟·乱世篇》作废原画（原本预定刊登于《COM》1973年9月号）。

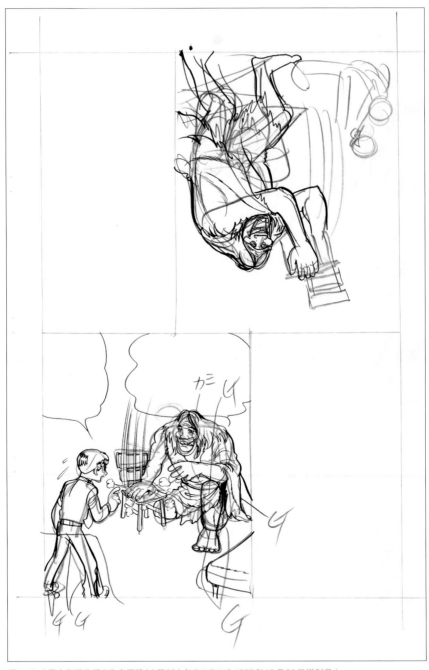

图1-13 《原人伊西物语》作废原稿(《周刊少年SUNDAY》1975年10月20日增刊号)。

即使正式进入蘸水笔绘制阶段，也需要不断地修改。相信大家通过《原人伊西物语》中的这一场景，就可以看到手冢不断修改、调整的痕迹。

这部作品是根据1911年在美国发生的真实故事改编，可以说是一部写实主义漫画。

北美最后一个被称为野生印第安人的"原人"（伊西）被保护起来。这个短篇描绘了一个野心勃勃的青年学者托马斯与这个原人交流的精彩故事，而原人学会说第一句话的重要场景就是这一幕。我们可以看到手冢在正式绘制阶段也重画了好几次。

是要让原人伊西举起椅子呢（图1-13上方），还是用手掌拍打放在地上的椅子好呢（图1-13下方）？

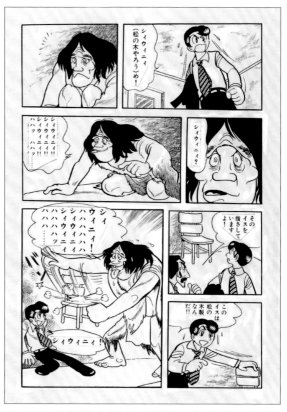

图1-14 图1-13草稿的完成作品。托马斯原本将伊西当作奴隶对待，但是在发生某件事后，能和伊西开始进行心灵交流了。
这些是能展现手冢实力的著名戏剧场面。饰演托马斯的是"手冢剧团"中的著名反面角色罗库。

手冢几经思索，最后还是决定让他左手拿起椅子，接着用右手拍打（图1-14为完成的原画）。

图1-13还有一些已经用蘸水笔勾勒好线条的地方伸出了一些铅笔线，旁边写着"G"。这其实是手冢对助手下的指令，要求他们"之后将这条线涂掉"。而"カミ"的指示是要求助手"在这个区域贴纸修改"。手冢就是这样使用各种各样的记号与字母，简洁明了地将他的意图传达给助手们的（请参照94页）。

图1-14是最终完成的原稿。

原本用铅笔写的"文字"也在编辑的手中变成了"照排"贴在对话框内。如此一来，终于可以将原画送到印刷厂制版了。

■罪与罚

【首次刊登】新作单行本（东光堂 1953年11月刊）

这是手冢将陀思妥耶夫斯基的同名小说加以独特诠释改编而成的漫画作品，未经连载而直接发行了单行本。该作品以俄国革命爆发前的时代为背景，讲述了贫穷少年拉斯柯尔尼科夫杀害了放高利贷老太婆的故事。

这是手冢关西时代的最后一部作品，画面是少年漫画风格，同时也将原作中的精神"天才是否即使杀人也不被问罪"表现得恰如其分，是一部上乘佳作。在日本战败后7~8年的时期，手冢敢于创作这类主题的漫画更是让人敬佩万分。尤其是结尾部分气势宏大的群众革命场面，更是在漫画史上留下了精彩的一笔。

■三眼神童

【首次刊登】《周刊少年MAGAZINE》

1974年7月7日号~1978年3月19日号

三眼族后裔、具有超能力的少年"写乐保介"与经常给予他帮助的同级校友"和登小姐"（两人名字的发音以及关系似夏洛克·福尔摩斯与华生）经历各种各样奇险的故事。

写乐虽然已是初中2年级学生，却一事无成、言行幼稚，总是成为坏孩子们欺负的对象。可是一旦撕掉他额头上的胶布，"第三只眼"出现，写乐立刻就会发生180度改变，成为拥有超能力的少年。在这部作品中，平凡的校园故事和全世界的古代神秘事件完美地交织在一起，与《怪医黑杰克》并列成为20世纪70年代手冢作品中的杰出代表作。

■MW

【首次刊登】《BIG COMIC》1976年9月10日号~1978年1月25日号

通过一种极致之恶的存在来描绘现代社会的病灶，是一部独特的恶徒小说风格作品。

结城美知夫表面上是兢兢业业的银行职员，实际上却是个危险的罪犯。他与经常前往忏悔的教堂中任职的贺来神父是同性恋关系。两人曾经在冲绳近海附近的岛屿上看见了某国储藏的强力有毒气体"MW"，身患绝症、死期将近的结城企图将那些有毒气体弄到手，让全世界的人都为其殉葬……

结城终于得到了有毒气体，正当他正打算劫持某国飞机逃出日本时，等待他的将是好莱坞大片般宏大而跌宕的结局。

■阿波罗之歌

【首次刊登】《周刊少年KING》1970年4月26日号~11月22日号

20世纪70年代初期，受永井豪《无耻学园》的影响，以"性"为主题的漫画开始泛滥，日本漫画界掀起了一股性教育热潮。在这种环境下，手冢在这部作品中真挚地描绘了"爱与性"的故事。

对人与人之间的爱心怀憎恨的少年近石昭吾接受了医生的电击疗法，在幻想中游历了各种时代，在虚幻中体会了相爱与别离。

或许是受当时因校园纷争等事件而动乱不安的社会所影响，手冢本人也认为该作品"一不小心变成了部灰暗的作品"。但该主题在之后的《火鸟》与《佛陀》中得到了继承，并大放异彩。

■火鸟·望乡篇

【首次刊登】《漫画少年》1976年9月号~1978年3月号

将永恒生命的追求者形象，通过"最遥远的过去""最遥远的未来"交织谱写成一个个动人的故事，再逐渐拉近到现代社会。这部作品是手冢壮丽宏大的生命之作（未完）。

这部《望乡篇》是《火鸟》系列的第8部。最初在《COM》1971年12月号及其一度停刊、复刊后重新起步的新刊物《COM COMIC》1972年1月号连载过两回后中止。大约4年后，从《漫画少年》创刊号（1976年9月号）重新开始连载并完满完结（与在《COM》连载过的两回完全不同的故事）。

浩瀚宇宙中的某个角落，罗米打算通过冷冻睡眠来保持青春，以等待儿子长大成人后与其结婚生子。然而，她对地球故乡的思念却越来越强烈……

生命是为何物？这是一部情节跌宕起伏、让人屏气凝神细细品味的作品，是一部能唤醒灵魂深处感动的杰作。

（全集版《火鸟》⑨⑩登载）

■灯台鬼

1973年手冢为《周刊少年SUNDAY》连载而提前企划的一部梦幻之作。之后手冢将部分构想进行调整便成了《哥布林公爵》这部作品（《周刊少年CHAMPION》1985年9月6日号~1986年2月28日号）。

《哥布林公爵》讲述的是一个邪恶的少年珍鬼，企图唤醒3000年前统一中国的商朝时期的古代机器人"灯台鬼"来征服世界的故事。

■火鸟·乱世篇

【首次刊登】《漫画少年》1978年4月号~1980年7月号

《乱世篇》的完结版是前文所述的杂志，但是本书中刊登的草稿是为《COM》1973年9月号连载而绘制的（该杂志于1973年8月号后停刊），是《火鸟》系列的第9部。

故事发生在平安时代末期，以年轻猎人弁太与其恋人阿吹的故事为主线展开。这部作品描写了为得到永恒的生命而追求火焰鸟（火鸟）的平清盛，甚至还描写了最后的"坛之浦合战"，可以说是一部手冢版的《平家物语》。

[全集版《火鸟》⑪⑫登载]

■原人伊西物语

【首次刊登】《周刊少年SUNDAY》1975年10月20日增刊号

这部短篇作品如前文所述，描写的是曾实际存在于美国的"北美最后的野生印第安人"伊西与年轻学者交流的故事。

最初托马斯只是为了满足自己作为学者的欲望而开始与原人伊西接触，但是他渐渐地开始和伊西心灵相通，并最终决定要保护伊西。这部作品虽然很短，但是描绘得相当精彩，可以说是手冢成功展示了短篇漫画实力的一部佳作。

[全集版《虎之书》②登载]

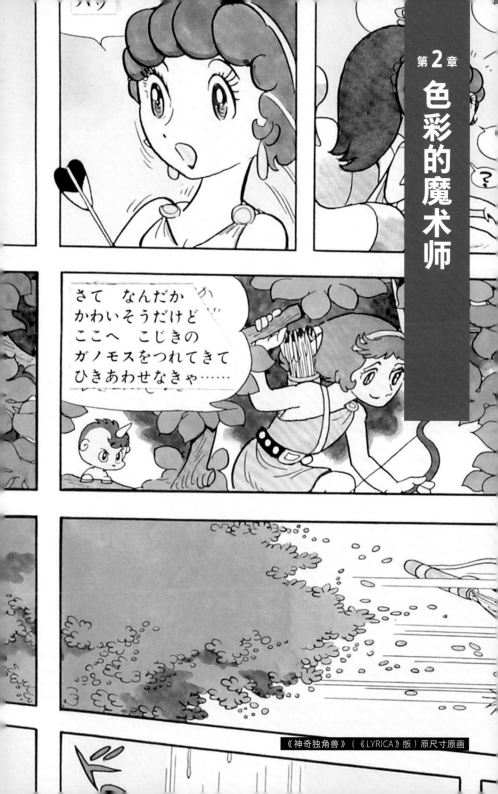

《神奇独角兽》(《LYRICA》版)原尺寸原画

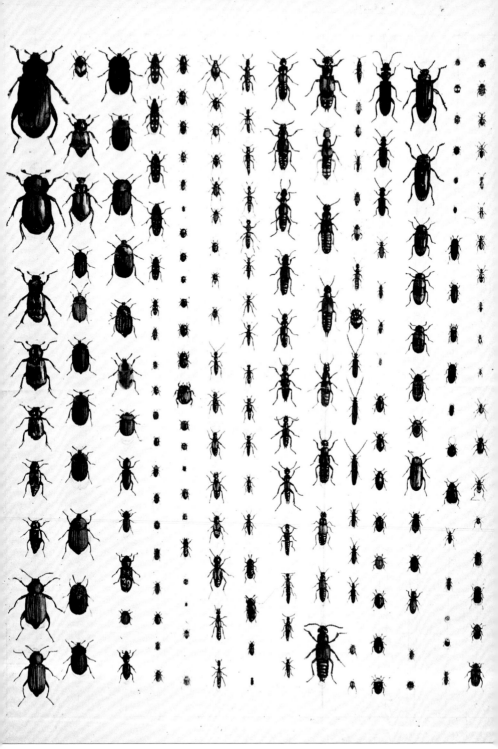

图 2-1 摘自手稿《原色甲虫图谱》(个人收藏) / 1943 年发行。

图2-2 摘自手稿《原色甲虫图谱》（个人收藏）/ 1943年发行。

手冢治虫的原点

这些都是手冢在少年时代（14~15岁）手绘的作品。手冢甚至将自己的笔名改为"治虫"（原名手冢治，两者读音相同，仅写法不同），可见他是个狂热的昆虫迷。从这个时期的作品就能看出手冢的绘画天分了。

图2-3 摘自手稿《昆虫标本画》/ 1943年左右。

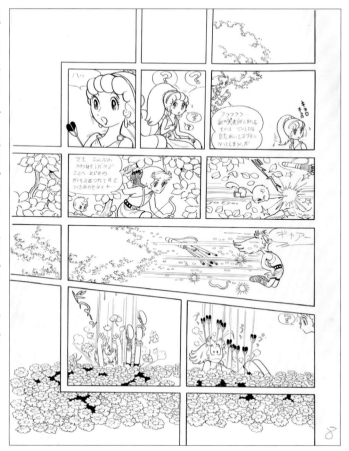

彩色原画从『清样』『复印稿』开始

图2-4《神奇独角兽》序章(《LYRICA》版)黑白原画(复印)。
【首次刊登】《LYRICA》1976年11月创刊号。

　　绘制彩色原画首先要用蘸水笔勾画主要线条，形成黑白稿，然后在黑白稿上以水彩上色。

　　但是，如果在蘸水笔(黑墨水)勾勒的黑白稿上直接着色，由于水彩颜料也是水性，线条就很容易晕开。着色失败后，就不得不从头到尾再画一遍黑白原画了。

　　如果是现在，我们可以用复印机复印好几张黑白稿，然后再着色。可是以前还没有复印机之类的东西，即使有复印机，其复印效果也远远不如现在好。

　　所以当手冢完成最初的黑白稿后，便会拿着稿子去一趟印刷厂，麻烦那里印刷出"清样"版，再进行上色。那个时候，手冢就是用这么费神的方法完成了他的彩色原画。

　　"清样"是印刷界特有的专业术语，指将原本需要上色的公司标志等原图

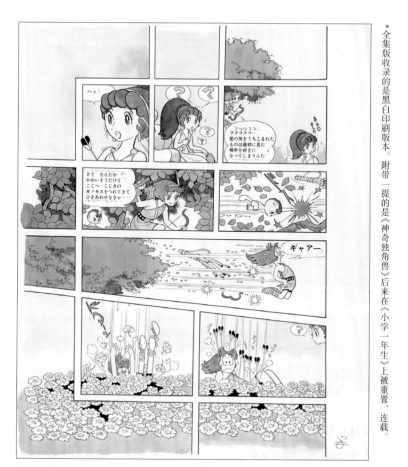

图2-5 在图2-4 "复印" 稿上色而成的彩色原画。

＊全集版收录的是黑白印刷版本。附带一提的是《神奇独角兽》后来在《小学一年生》上被重置、连载。

（黑白）先按照黑白稿样印刷出来，以方便日后套色。油墨印刷的线条比手绘的水墨线条有更可靠的牢固性，所以即使用水彩上色也不用担心线条会晕开。

这里刊登的是《神奇独角兽》（《LYRICA》版）。图2-4是仅有主要线条的黑白稿，图2-5是用现在的高性能复印机复印出黑白稿后，再上色而成的彩色稿。

这张原画的形状有点怪异，那是因为连载杂志是三丽鸥发行的豪华版少女漫画《LYRICA》（1976年～1979年），并且开本也是异16开本（接近正方形）。而二面满版的分镜在手冢的作品中也是相当罕见的。这是由于所连载的杂志本身比较特别，而且手冢对该作品的设定也是偏绘本风格。不仅如此，手冢还打算将这部作品发行到国外，所以分镜中的台词都采用横版（方便替换成英语），而且是左开本。

到了20世纪60年代后期，手冢开始在青年杂志上发表成人取向的漫画。由于读者主要是成年人，所以这些作品中都充斥着在儿童漫画中很难看到的独特的情色元素。

青年漫画的色调

图2-6《新·聊斋志异/阿常》扉页彩色原画。【首次刊登】《周刊少年KING》1971年5月23日号。
→ 图2-7《人间昆虫记》扉页彩色原画。【首次刊登】《PLAY COMIC》1970年10月24日号。

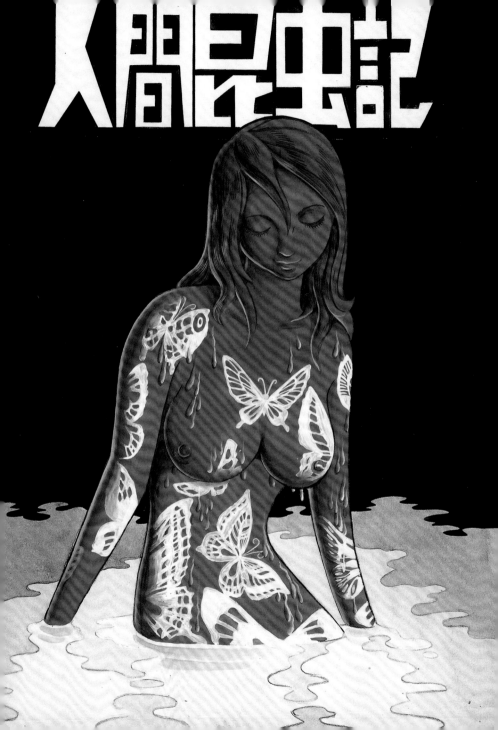

少女漫画的色调

20世纪50年代是手冢少女漫画的黄金时期，当时他在很多主流的少女漫画杂志上都有作品连载。这些少女漫画杂志有《少女》《少女CLUB》《少女之友》《NAKAYO SHI（好姐妹）》《少女BOOK》等。当时的代表作正如大家熟知的那样是《缎带骑士》。之后每隔一段时间，手冢还是会画一些少女漫画的。

这部《虹之序曲》就是他久违一段时间后再度执笔连载的少女漫画。可以看得出他在这部作品上还是倾注了不少心血，所以才会留下这种正式绘制到一半又夭折的原稿。

图2-8 图2-9 原画的草稿（中途作废的原画）。

此前手冢在《少女SUNDAY》上连载了浪漫派人气作曲家悉数登场的作品《野玫瑰之歌》，该作品因杂志的停刊而中断。之后手冢将其中的一部分构思提炼出来再进行创作，于是便有了这部《虹之序曲》。

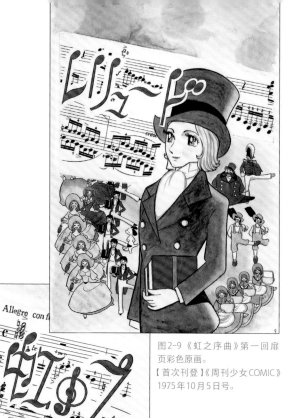

图2-9 《虹之序曲》第一回扉页彩色原画。
【首次刊登】《周刊少女COMIC》1975年10月5日号。

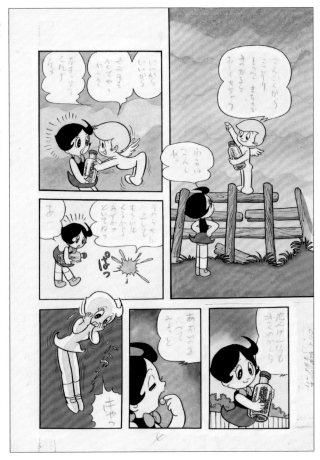

图2-10a《小妈妈》第1话 彩色原画。【首次刊登】《小学一年生》1970年9月号。

　　这幅彩色原画是漫画《小妈妈》(《神奇的美乐蒙》的前身)。这部幻想作品讲述的是一个女孩得到了一种神奇的糖果，可以自由改变自己年龄。由于该作品需要在儿童杂志连载，所以手冢使用了很简洁明快的色调。

　　图2-10的场景讲的是小天使从天堂偷来神奇糖果，将它们交给小女孩，小女孩收下后吃了一颗。

　　或许有些手冢粉丝看了会觉得奇怪，觉得"故事的设定不应该是这样的呀"，这是因为在大家现在看到的《神奇的美乐蒙》中，情节变成了这样：因交通事故而意外死亡的妈妈非常担心自己伤心欲绝的女儿美乐蒙，所以从天堂带来了神奇的糖果交给她……（图2-11）

　　这张彩色原画就是最初连载时的作品。后来，从1971年起在《小学一年生》《雏鸟》开始连载后，手冢对故事设定做了修改。

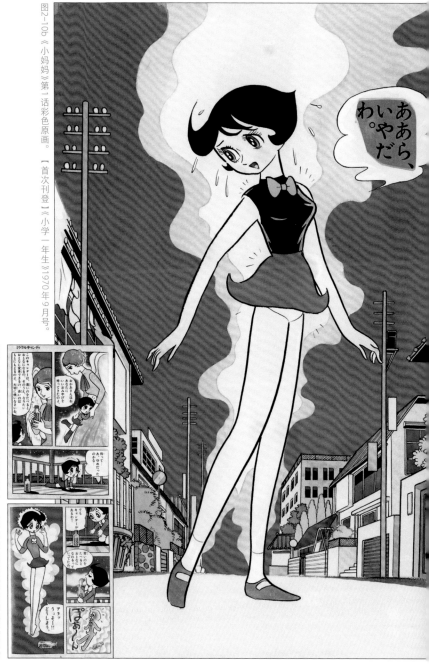

図2-10b 《小妈妈》第1话彩色原画。【首次刊登】《小学一年生》1970年9月号。

图2-11 《神奇的美乐蒙》1（1994年1月，《手冢治虫漫画绘本馆》小学馆刊）。

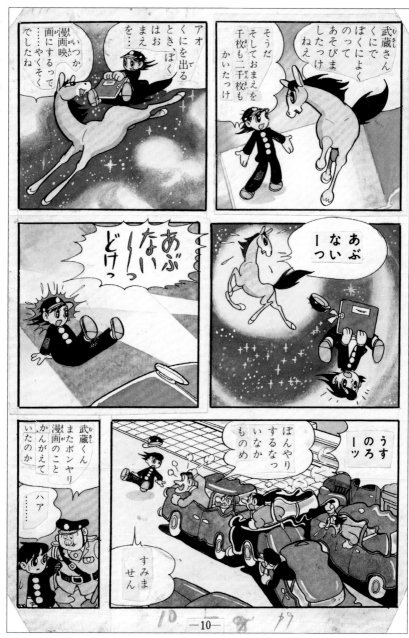

图2-12 《电影万岁》第1回彩色原画。
【首次刊登】《中学一年COURSE》1958年4月号。

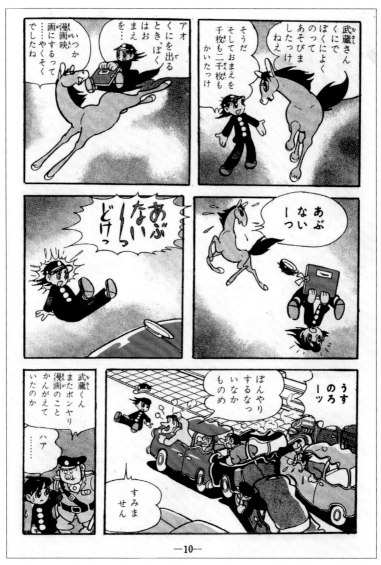

—10—

图2-13 图2-12原画的初版单行本，手冢治虫漫画选集《电影万岁》（铃木出版，1959年8月刊）。

　　许多漂亮的彩色原画在杂志上首次刊登时还保持原来的色彩，可是在收入单行本的时候大多数却变成了黑白色，好一些的最多也就是双色。

　　如此一来，读者们就永远和那些漂亮的彩色原画失之交臂了。

　　这里刊登的《电影万岁》也难逃如此命运，首次刊登于连载杂志时还是图2-12的彩色原画，到出单行本时就变成了图2-13这样——红与黑的双色画面。

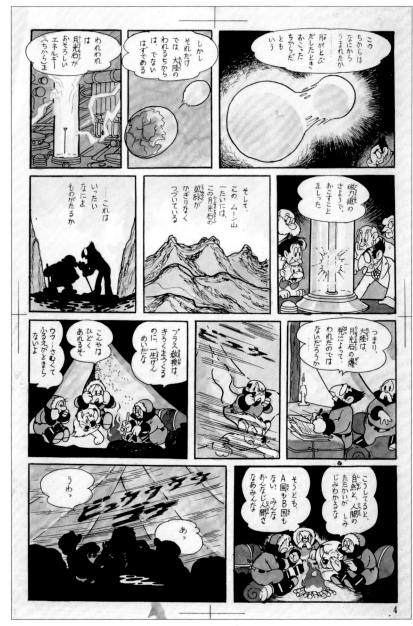

图2-14《森林大帝》完结篇色指定（《漫画少年》1954年4月号连载用）。

大家能看出左右两页画面到底区别在哪里吗？图2-14为"色指定"，而图2-15则是"印刷品"。

作品出处是大家熟悉的《森林大帝》，20世纪50年代前期连载于《漫画少年》，是手冢初期作品的代表之作。

这时杂志行业的彩色印刷技术还不是很发达，所以"印刷厂只要在允许的范围内印出色彩即可"。因此，漫画家就需要指定颜色，之后则全靠印刷厂自由发挥。图2-14所示画面就是这样：乍一看很像印刷的彩页，其实是手冢操刀的"色指定"作品。这就是对印刷厂演示的样本，要求他们"尽可能地印出与这个相近的颜色"。

图2-15 根据图2-14"色指定"要求印刷的彩页。

从印刷厂出来的成品见图2-15所示画面。印刷效果令人相当愕然，可在当时的技术条件下已经算是非常不错了。有些地方油墨太过浓重，有的地方还晕染开来，几种油墨混在一起变成很诡异的颜色，有的画面中甚至连部分色彩都印偏了（有些色彩不正常是因为原书历史太久造成的）。

即使如此，这些奇怪的颜色却造出一种古老漫画杂志特有的年代感，反而成了令漫画收藏者垂涎三尺的珍宝。

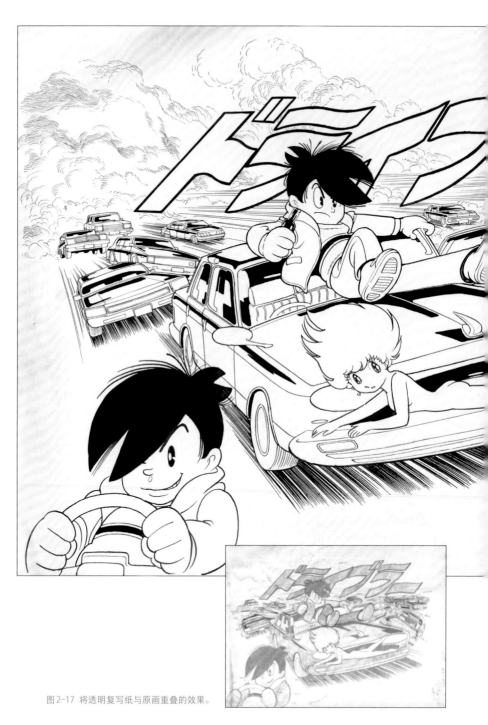

图2-17 将透明复写纸与原画重叠的效果。

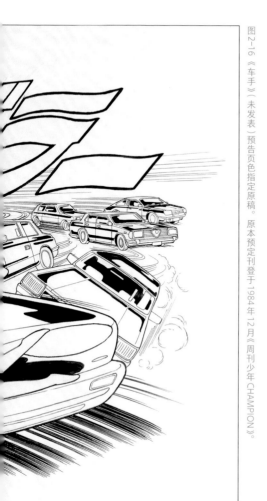

随着印刷技术的日新月异，漫画家所指定的各种颜色，印刷厂基本都能分毫不差地印刷出来。如此一来，漫画家则不需要像以前那样非制作"样本"不可了，他们只需要像"色指定"的字面意思那样"指定颜色"即可。

这里为大家展示的是手冢的梦幻之作《车手》的预告页。手冢原本计划从1985年初开始在《周刊少年CHAMPION》上连载这部作品，所以之前创作了预告页的原稿。但是1984年11月手冢因急性肝炎发作而住院，中断了连载。

图2-16的黑白稿就是彩页的底稿。手冢将透明复写纸覆盖于黑白稿上（图2-18），写上对色彩的要求，各部分应该上什么颜色。我们将透明复写纸与黑白稿重叠后便可以知道手冢对色彩的指示非常详细（图2-17）。

顺便一提，这部作品的故事设定在连载过程中几经修改，1986年～1987年曾以《午夜计程车》的名字连载。

图2-16 《车手》（未发表）预告页色指定原稿。原本预定刊登于1984年12月《周刊少年CHAMPION》。

图2-18 将透明复写纸覆盖于图2-16的原稿上，然后写上"黑1""红2""茶3"等，详细地指定颜色。
右边角落还写有"飞烟用黑色上薄网""整体色调偏浓"等指示。

■原色甲虫图谱等

1942年~1943年，还是手冢在14~15岁的中学生时代的手稿。这些手稿是以宝塚昆虫馆的展示标本及手冢自己亲自采集的标本为原型绘制的。甲虫的逼真程度自不待言，手冢将不同大小的昆虫整齐排列，绘制在固定长度的画稿内，这种分布和构图的技巧，即使到现在仍让人瞠目结舌，惊叹不已。

■神奇独角兽

【首次刊登】《LYRICA》1976年11月号~1979年3月号

故事描述了传说中的独角兽之子的传奇冒险之旅。曾连载于三丽鸥发行的少女漫画杂志。后来又于《小学一年生》重新开始连载儿童版。

■阿常（新·聊斋志异）

【首次刊登】《周刊少年KING》1971年5月23日号

这部作品的灵感来自中国小说《聊斋志异》，描写了一个现代版的鬼怪志异故事，该作品为《新·聊斋志异》短篇系列（共3部）的其中一部，讲述了在大学附属医院进行动物实验的青年与狐狸之间奇妙的关系。

[收录于全集版《虎之书》④]

■人间昆虫记

【首次刊登】《PLAY COMIC》
1970年5月9日号~1971年2月13日号

正如28页所示图谱，手冢从孩提时代就是个超级昆虫迷。在这部作品中，手冢以文坛作为故事发生的舞台，将人类社会比喻成昆虫的世界。这是一部成人取向的讽刺漫画。

■虹之序曲

【首次刊登】《周刊少女COMIC》1975年10月5日号~10月26日号

这部作品是手冢将60年代初期连载于《少女SUNDAY》的《野玫瑰之歌》（因杂志停刊未完）中预定连载的一部分加以延伸发展而来的中篇少女漫画。故事发生在华沙音乐学院，讲述的是一群年轻人在俄军的威胁下依然选择追求音乐的感人故事。故事中体现了手冢对古典音乐的热爱，著名音乐家肖邦也有登场。

■神奇的美乐蒙（旧名《小妈妈》）

【首次刊登】《小学一年生》等杂志 1970年9月号~1972年4月号

这部作品讲的是因交通事故而痛失母亲的美乐蒙，从上帝手中得到了"可以自由变换年龄的神奇糖果"，吃下糖果后可以自由变成小婴儿或成年女性，于是美乐蒙靠这些糖果坚强地活了下去。该作品在制作成电视动画时改了名字，并添加了一些性教育的元素。

■电影万岁

【首次刊登】《中学一年COURSE》
1958年4月号~《中学二年COURSE》1959年8月号

作品讲述的是一个对动画片制作怀有满腔热忱的年轻人——宫本武藏，从老家来到了东京，与劲敌佐佐木小次郎竞争，在动画界相互过招、彼此切磋的热血奋斗史。其中武藏因某件事陷入低谷，远在故乡的爱马"蓝蓝"通过幻影的形式安慰鼓励他，这一幕催人泪下。从创作时期上看，这也是手冢开始尝试制作动画时的作品，所以故事内容中随处可见作者对动画的热爱。

■森林大帝

【首次刊登】《漫画少年》1950年11月号~1954年4月号

在这部长篇漫画中，故事发生在非洲大陆，手冢通过讲述白狮三代的故事，表达了对生命平等的讴歌和礼赞。惊险刺激的故事、惹人怜爱的动物、富有冲击力的动人故事结局，这些都使《森林大帝》成为日本漫画史上杰作中的杰作。手冢于日本战败五年后发表该作品的尝试也令人惊叹不已。因为在此之前，很多漫画都是直接以单行本的形式出版。手冢通过这部作品首次尝试了"在杂志上连载长篇漫画"，并且一举成功，自此"杂志连载"成为漫画作品发表的主流方式。同时，这部作品也首次成功证明了"爱"与"平等"这类主题也能通过漫画的形式表现出来。从首次刊登起，该作品经过了多次修改，因此有很多种版本。

该作品也于1965年成为日本首部国产电视动画片。全阵容交响乐团演奏的背景音乐响起，无数绯红的火烈鸟振翅飞起，这一华美壮丽的镜头出现时，全日本电视机前的孩子们不由得欢呼雀跃。

附带一提，这部动画片也在美国以《KIMBA·THE·WHITE LION》的名字上映，轰动一时。

■车手（未发表）

手冢以1985年初起在《周刊少年CHAMPION》上连载为前提而企划的作品，由于生病住院而中止。后来的《午夜计程车》就是从该作品的部分构想中发展而来的。

《怪医黑杰克》原尺寸原画

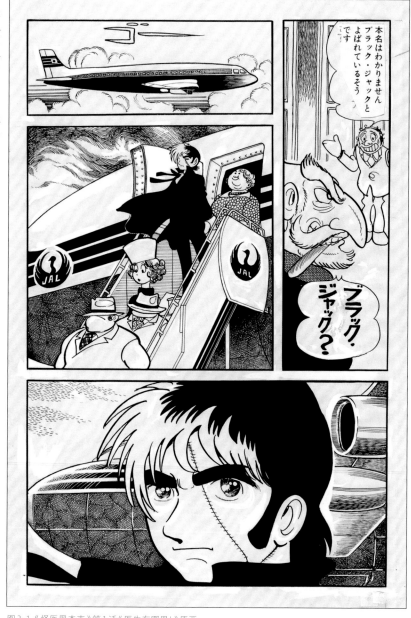

图3-1《怪医黑杰克》第1话《医生在哪里！》原画。

【首次刊登】《周刊少年CHAMPION》1973年11月19日号。

图 3-1 的原画是《怪医黑杰克》第一回中主人公黑杰克（BJ）首次在大家面前露面的场景，是值得纪念的瞬间。这一幕出自《周刊少年 CHAMPION》1973年 11 月 19 日号的第一话《医生在哪里！》。

现在大家手里的《怪医黑杰克》，无论是全集、新书版还是文库本，在黑杰克初次登场的一幕都使用了这张原画。

请大家仔细观察最下一格的分镜中黑杰克的"眼睛"（45 页刊登的是原画尺寸），可以发现眼睛的部分贴着纸（图 3-2 是放大版）。简单地说，这对眼睛是重画过的。

对于漫画人物而言，"眼睛"是至关重要的一部分。从人物的性格到当时的心情，"眼睛"可以表现所有信息。

这幅原画中唯有"眼睛"的部分被贴上纸重画过了，恐怕是手冢在送交印刷厂的前一刻才决定的吧。如果时间充裕，相信手冢应该会将整个分镜或是整张脸进行修改才对。

那么，在修改前黑杰克的"眼睛"到底是什么样的？

图 3-3 是将贴纸修改的部分翻面透过光看到的效果。在贴纸的下面，我们可以清晰地看见最初描绘的眼睛的线条。

是否手冢原本构思时将黑杰克设定成大眼睛的角色，但是在发稿的前一刻却改变了想法，在重画时将眼睛改小了？答案我们不得而知。不过，对于漫画中被视为角色生命特征的"眼睛"，手冢是非常重视的。这点我们还是能够感受到的。

图 3-2 图 3-1 原画中最下方分镜的放大版（可以看出眼睛部分是贴上纸重新画过的）。

最初《怪医黑杰克》打着"手冢治虫漫画家生活 30 周年纪念作品"的旗号，想让手冢漫画中的所有名角都能在同一作品中登场。手冢本也打算短期集中连载四回而已。可是没想到这部作品在发表后人气迅速蹿升，结果变成了长达 10 年的长篇连载，总共连载了 242 话。

而这部超人气作品的秘密或许就隐藏在第一回中的"眼睛"里了。

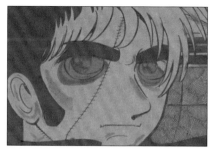

图 3-3 将图 3-2 翻过来透光观察，可以看见最初描绘的眼睛的线条。原来的眼睛看起来相当大。

图3-4《怪医黑杰克》第19话《树芽》原画。
【首次刊登】《周刊少年CHAMPION》1974年4月15日。

图3-5 图3-4原画的放大版（透光拍摄）。

图3-6 将这部分翻面通过透光拍摄后……

　　《怪医黑杰克》第19话《树芽》讲述了一种奇怪的病例，病人的体内长着仙人掌，这也是大受欢迎的一个故事。但如果大家仔细观察最后一页最上面分镜内的黑杰克，就能看见他下面好像还画着些什么东西（图3-5）。

　　将这页原画翻过来通过透光拍摄后（图3-6），我们不难发现黑杰克的下面居然是个"葫芦猪"（熟悉手冢漫画的人应该都能认识这只到处客串的搞笑人物"葫芦猪"）。

　　看来这一幕说明病情的场面原本是要交给"葫芦猪"来唱主角的。但是毕竟这还是个比较严肃沉重的场面，所以后来手冢还是决定在上面贴上纸，重新画成了黑杰克。

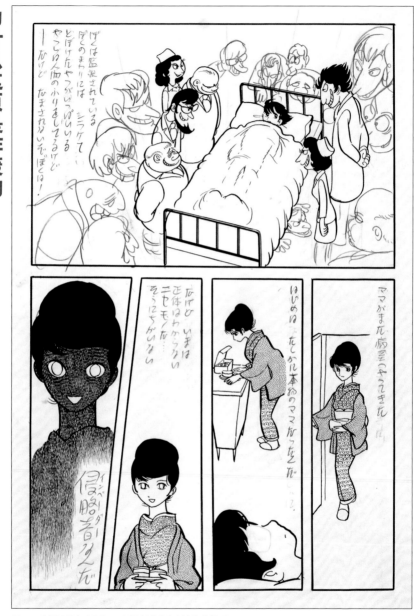

为什么这页是作废的

图3-7 《怪医黑杰克》第101话《侵略者》中途作废的原画。
【首次刊登】《周刊少年CHAMPION》1975年12月8日号。

图3-8的原画摘自《怪医黑杰克》第101话《侵略者》。

这个场面描绘的是住院的少年小悟觉得不仅医生和护士，就连自己的母亲看起来都有些不自然，十分可疑。他开始怀疑自己周围的这些人是否都是"侵略者"。

图3-7是中途作废的原画，图3-8是连载时所采用的原画。

虽说是作废原画，从完成度来看却十分高，可以说几乎和成品无异。尽管如此，手冢还是毅然地放弃这张原画，重新画成图3-8这样。

究竟两幅画的不同点在哪里？为什么都画到这个地步了却还要作废？事到如今，其原因已经无人知晓了。

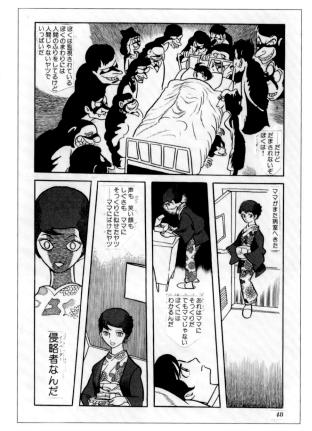

图3-8 连载时所采用的原画。

两页比较之下，最大的不同点在于左下方分镜。这个分镜描绘的是被小悟认定为"侵略者"的妈妈的脸部。

此外，作废原画的下部从右数起的第二个分镜中，小悟的眼睛上贴了一张纸，下面还能隐约看见最初画的眼睛的线条。手冢大概是打算重新画眼睛才这么做的，所以说不定原画作废的原因也就藏在这一带。

結尾旁白

图3-9《怪医黑杰克》第5话《人鸟》原画。

【首次刊登】《周刊少年CHAMPION》1973年12月17日号。

*全集版中这一页被剪掉，所以在某种意义上也可以说是作废原画。

《怪医黑杰克》到第7话为止，最后一幕都设计了"结尾旁白"，但收录全集版时都被剪掉了。虽然每一话的结尾旁白都有些细微的变化，但大致上都是像下面这样的文章（请参照图3-9的原画）。

> 黑杰克／没有人知道他真正的身份和姓名／但是其天才的手术技巧甚至让人觉得只有恶魔才能做到／这个谜一般的医生如今应该也在某个地方，拿着他的手术刀创造一个又一个奇迹……

但是，手冢最初是按照下面这幅作废原画来设计这段旁白的。

> 黑杰克／没有人知道他真正的身份和姓名／他到底是拜金的恶魔，还是正义的化身／没有人能知道他内心的秘密／他有着许多的敌人和追随者／如今他依旧默默地挥动着他的手术刀……

图3-9的原画则是第5话《人鸟》中有名的最后一幕。黑杰克遵照一个腿部残疾无法行走的少女的愿望，用手术将她改造成了"真正的鸟"，并将其放生到山中，仰头看着少女远去的背影，黑杰克也踏上了自己的旅程。

这一页首次在连载杂志上刊登后，虽然在秋田书店出版的新书版（第1卷刊登）中被收录，在讲谈社的全集版（第19卷刊登）中却被剪掉，而前一页就成了这一话的最后一幕（图3-11）。所以对于只读过全集版的读者而言，图3-9就变成"作废原画"了。这种版本之间的差异也常常让手冢粉丝们有些摸不着头脑。

图3-10 《怪医黑杰克》作废草稿（当初的结尾旁白）。

图3-11 全集版中此页（前一页）就是最终页。

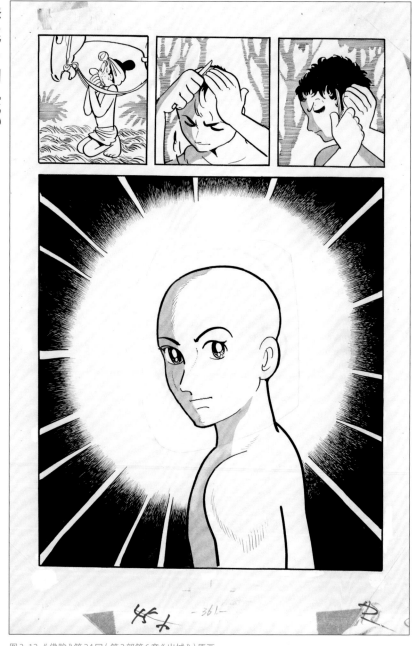

图3-12 《佛陀》第24回（第2部第6章《出城》）原画。
【首次刊登】《希望之友》1974年8月号。

图3-13 图3-12原画的放大版（透光拍摄）。

　　长篇漫画《佛陀》，是手冢以独特观点对佛陀的一生加以诠释的作品。

　　这是主人公悉达多（后来的佛陀）为自己剃度的一幕。仔细观察后不难发现，悉达多的头部轮廓其实被重画了三次，而且其中有一次连眼睛和眉毛都被重画了。

　　这是在首次发行单行本（1975年2月，《佛陀》4，潮出版社）时被修改的。

图3-14 首次在杂志连载时。

两个清盛

图 3-15 COM 版《火鸟·乱世篇》作废原画。

【首次刊登】预定于《COM》1973 年 9 月号连载。

*这一幕是 22 页所刊登原画的下一页。

手冢创作生涯中的重要作品《火鸟》，曾多次因为漫画杂志停刊而被迫中断连载，22页中介绍的《火鸟·乱世篇》也是这样的命运。曾经一度停刊的月刊《COM》复刊后重新启动的第一号（1973年8月号）上，还能看见手冢重开的连载，但是新刊在发行一期后再次夭折，因此连载也在仅发表一回后被迫中断。当时，手冢为9月号绘制的作废原画就是22页与本页刊登的原画。《火鸟·乱世篇》被称为"手冢版平家物语"，在这里平清盛成了主要人物。手冢当初为《COM》绘制的平清盛正如图3-15所示，是一个体型魁梧、盛气凌人的和尚。

而后来在月刊《漫画少年》重新开始连载的《火鸟·乱世篇》中登场的平清盛如图3-16所示，已经变成一个矮小而狡诈的小老头了。

在连载中断的这段时间里，手冢对平清盛的角色设定做了很大的改动。图3-17就是当时的设定草稿。

看来手冢所理解的平清盛绝非一个堂堂正正的大人物。

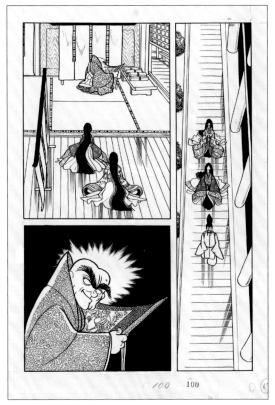

图3-16 《火鸟·乱世篇》第3回原画。
【首次刊登】《漫画少年》1978年7月号。

图3-17 《漫画少年》版《火鸟·乱世篇》的平清盛人物设定图。

可波特曾经『死过』一次

大家知道吗，阿童木的弟弟可波特在连载的过程中曾经"死过"一次。

事情发生在《美土路沼泽事件之卷》（《少年》1956年8月号～11月号，后来题目改为《美土路沼泽之卷》）。

图3-18是第一次刊登于杂志上的结尾场景。图3-19是现存的这页原画的下面两排分镜。最初的单行本收录的也是这个版本。图3-20为1964年光文社出版的CAPA COMICS版本。这时可波特死亡的场面被删剪了。由于这个关系，除图3-18右上部的分镜之外，其余分镜全部被删除重画了。

图3-21是现在流传最广的版本的结尾场景原画。最后的分镜又再次被修改。

图3-18《铁臂阿童木》之《美土路沼泽事件之卷》
（后来标题改为《美土路沼泽之卷》）。
【首次刊登】《少年》1956年11月号。

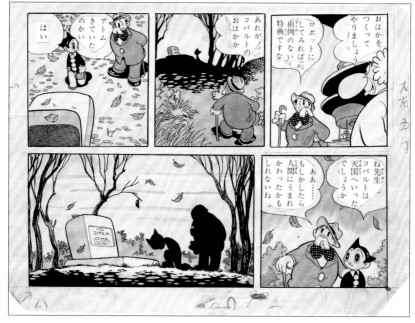

图3-19 图3-18下面两排分镜的原画。

图3-20 光文社CAPA COMICS版《铁臂阿童木》7卷（1964年7月）的最后一页。除图3-18右上方分镜外，其余部分都被重画了。

图3-20 中的最后两个分镜又被再次重画。用于1976年朝日SONORAMA发行的单行本。

图3-21 现在的最后一页原画（只有右上角的分镜保留了首次刊登时的双色版本）。

059

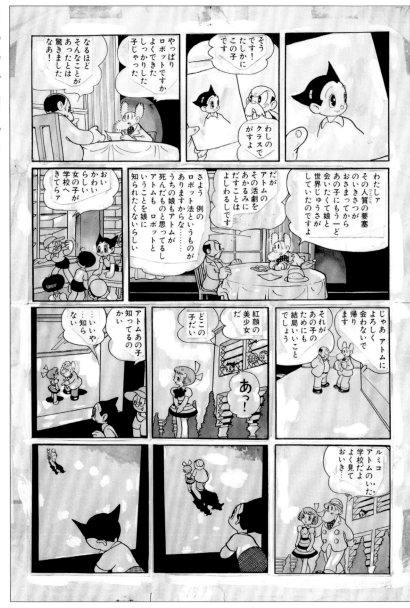

图3-22 《铁臂阿童木》之《海蛇岛之卷》（原题为《阿童木环游赤道之卷》）原画。
【首次刊登】《少年》1953年8月号附录。

胡子老爹的兄弟

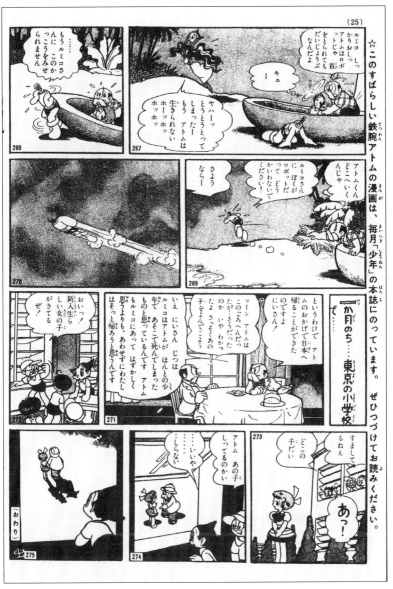

图3-23 图3-22原画首次发表时的内容（杂志附录），居然有两个胡子老爹（左边的是班主任老师，右边的是他弟弟）。

　　阿童木在南洋的泼求木泼求木岛救出了一对父女，而那个父亲竟然是班主任胡子老爹的弟弟（图3-23）。但这一设定只发表于首次连载时，后来在光文社出版的首发单行本（1956年6月）中则变成了图3-22的剧情。

图3-24《神奇少年》单行本作废原画。 【首次刊登】《少年CLUB》1961年9月号。

手冢将连载作品整理成单行本时，常常会非常认真地重画作品，这个习惯是非常有名的。相信读者们读到这里也能深刻地体会到吧。

有些情况是手冢并不想重画，但却不得不重画的。比如说在连载的时候，每回的开篇都要回顾前一回的事情，介绍故事设定。但是当作品整理成单行本后这些部分就没有必要存在了。因此将连载版改为单行本版本时，对作品进行删剪和重画就很有必要了。

由于《神奇少年》是以正刊（B5版）→附录（B6版）→正刊→附录的方式进行连载，所以单行本中为了统一规格，就需要将在附录中连载部分的每页分镜由三排改成四排，这种操作也非常费功夫。

图3-25的原画就是连载时的作品，内容是某一回的开头部分。在前一回中主人公沙布坦因因为某种原因被关进了火箭中，而本回故事就要从这个部分开始，因此在故事展开前有必要把加加林少尉及小狗莱加出现的情节重新简单回顾一下，在这之后新的情节才能正式展开。

但是在单行本中，这个部分就没有必要出现了，因此这幅原画只供杂志连载时使用，发行单行本时它就变成了作废原画。

图3-25 全集版。连载时最下排分镜表示的情节后面紧跟着图3-24的原画。

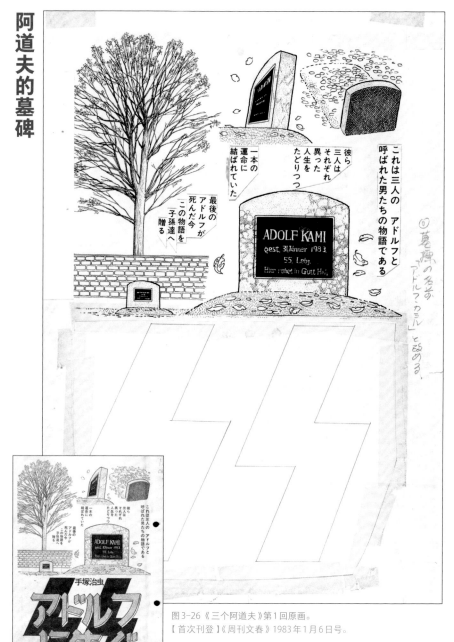

图3-26《三个阿道夫》第1回原画。
【首次刊登】《周刊文春》1983年1月6日号。

*原画右边的文字是"将墓碑的名字改为ADOLF KAMIL"。仔细看墓碑
　上原来写的是"KAMI"。而且，手冢后来还给墓碑加上了"六芒星"。

《三个阿道夫》在手冢的
作品中也是个非常有特色的异
类。故事发生在第二次世界大
战期间，一份涉及希特勒出生
秘密的机密文件牵扯出了一连
串事件，甚至还涉及当时大名
鼎鼎的间谍查理·佐尔格。这
部作品可以说是一部彻头彻尾
的严肃的大河剧（日本NHK电
视台每年播映长达一年的长篇
历史连续剧——译者注）。

之所以会染上这种独特
的色彩，原因之一就在于其连
载载体。这部作品并非在普
通的漫画杂志上连载，而是在
面向成年人发行的综合周刊杂
志《周刊文春》上连载的（图
3–26）。

由于杂志要求每回连载只
能占据10页篇幅，原本需要花
费数页来细细描绘的场面就不
得不加以浓缩了。

再加上手冢在连载期间曾
生病住院，所以这部作品在发
行单行本时进行了大规模的重
画和修改。其工程之浩大，甚
至让人觉得手冢将整部作品都
翻新了一遍。

图3–27的原画是连载第1回的开头部分（下面的
空白部分是用来放标题的）。大家可以看见原本占据
半页的旁白在单行本中被扩充到了3页。从这些原画
中，我们能看出手冢要在周刊杂志有限的篇幅中描绘
如此严肃的历史漫画是多么困难的一件事了。

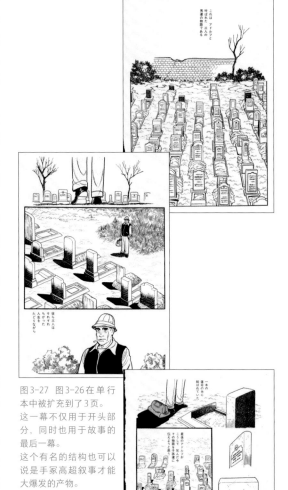

图3-27 图3-26在单行
本中被扩充到了3页。
这一幕不仅用于开头部
分，同时也用于故事的
最后一幕。
这个有名的结构也可以
说是手冢高超叙事才能
大爆发的产物。

『我』到底是谁

图3-28 《三眼神童》第1话《三只眼的登场》作废草稿。

【首次刊登】《周刊少年MAGAZINE》1974年7月7日。

*这幅草稿描绘的是写乐的死党兼故事叙述者"和登千代子"首次登场的一幕。左上角的汽车已经用蘸水笔勾勒过了，可见手冢最初还是想采用这幅草稿的，但不知为何又将其放弃，而且还从中间撕成了两半。

手冢事隔十年再次执笔，在《周刊少年MAGAZINE》连载漫画，而这部漫画就是著名长篇《三眼神童》。

在连载这部作品之前，手冢预先创作了一部短篇漫画《舞痴兵六（おけさのひょう六）》。由于这部作品颇受好评，他才决定开始连载《三眼神童》。

同一时期，手冢还在《周刊少年CHAMPION》上连载《怪医黑杰克》，且人气鼎盛。所以刚开始画《三眼神童》的时候，手冢只打算每月更新一回，并且每回都是独立成章的故事。但是他万万没想到《三眼神童》也飞速蹿红，结果不得不调整为每周更新。同时在两本杂志上连载

图3-29 这是图3-28剧情的完成稿。旁白一开始就自称"我（ボク，日文第一人称的男性用语——译者注）"，估计读者都会认为叙述者百分之百是个男孩，可没想到实际上却是个可爱的女孩子！
"和登的粉墨登场"这一幕实让读者大跌眼镜。
与图3-28作废草稿相比较，我们可以发现和登的戏份明显增加。大概作废草稿被撕成两半就意味着，"从这个地方重新分页"吧。

具有如此人气的作品，本身已是非常令人吃惊的事情。而这种作废草稿更让我们了解到手冢细心的推敲琢磨和认真的创作态度，敬佩之意也油然而生。

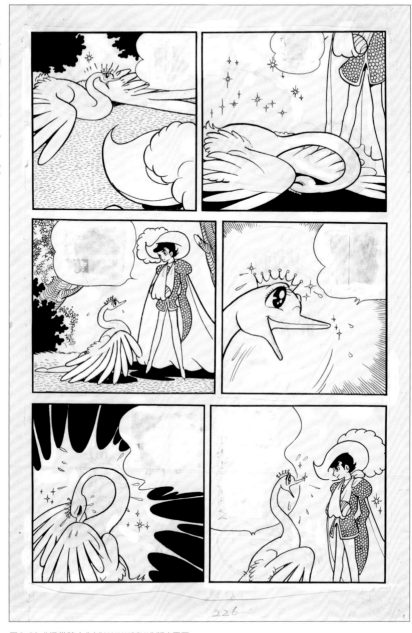

图3-30 《缎带骑士》(《NAKAYOSHI》版)原画。
【首次刊登】《NAKAYOSHI》1963年11月号。

图3-31 图3-30的原画是《缎带骑士》在杂志连载时的画面（《NAKAYOSHI》）。
现在的天鹅最初是个少女。
（下图）经透光拍摄后，可以看出天鹅是手冢贴纸覆盖后重画的。

《缎带骑士》最早在《少女CLUB》上连载，而后在《NAKAYOSHI》连载时又全部重画。1967年改编成电视动画片后依然人气不减，因此这部作品自杂志连载后又进行了多次修改。图3-31是在1969年3月小学馆出版《手冢治虫全集》时重画的。

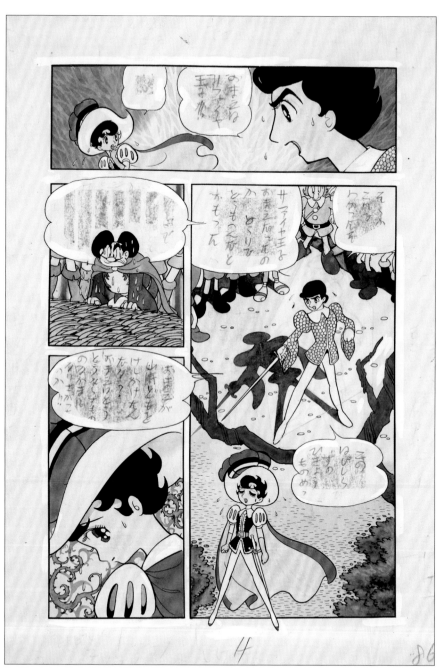

图 3-32 《缎带骑士》(《NAKAYOSHI》版)彩色原画。
【首次刊登】《NAKAYOSHI》1964 年 9 月号。

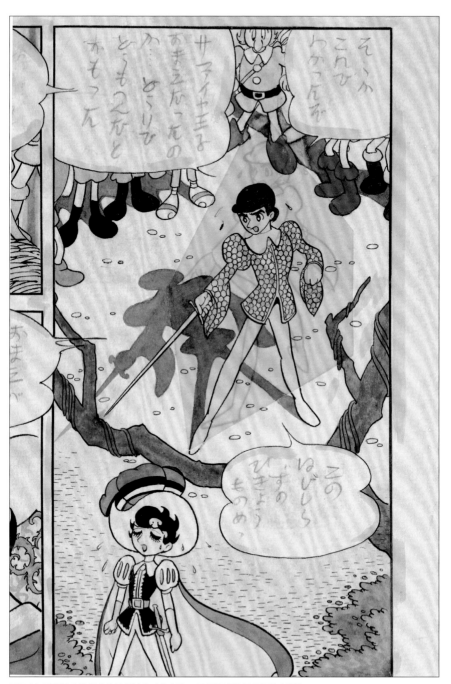

图3-33　可以看出这部分也是经过修改的（图3-32经透光拍摄后的放大版）。

图3-34 《西游记》(《我的孙悟空》)双色指定用的清样。
【首次刊登】《漫画王》1952年2月~1959年3月。

图3-35 依据图3-34双色指定稿印刷出的成品。
摘自手冢治虫漫画全集17（光文社版）《西游记》3（1960年11月发行）。

　　《我的孙悟空》可以说是手冢版《西游记》。这部作品在1960年收录进漫画全集的时候（只有在那时标题被改成了《西游记》），手冢又重新绘制了双色指定稿。首先要将原画送到印刷厂，由印刷厂印出"清样"。手冢使用了和单行本同样尺寸的原画，并在上面进行双色指定，其印刷效果如图3-35所示。

《森林大帝》变迁记

エジプトからローデシア地方にかけて　大アフリカを二つにわって北から南へ走る

大きなみぞがある

これを大地溝帯（グレート・リフト・バレイ）と呼んでいる……

图3-36《森林大帝》原画（1976年2月，文民社）。

*此版是以学童社版（1951年8月）的开篇原画为基础进行剪贴后修改而成。

漫画界流传着这样一个"传说"：手冢治虫每出一本单行本就必然会进行重画。而其代表作《森林大帝》正是一个绝好的证据。

手冢出单行本时特别重视开篇和结尾，因此他经常会重画序章的部分。

《森林大帝》最初的单行本是由学童社发行的，这个版本的序章部分就是重画的。不仅是封面内容，有时甚至连扉页的画面和前言部分，手冢都要进行翻新，可见他在单行本上也花费了相当多的精力。

后来光文社版的单行本由于尺寸变为A5大小，所以必须大费周章地对所有原画重新进行剪贴，并对全篇结构进行重组，有时甚至还需更新前言和登场人物介绍。

《森林大帝》后来又再度重新制作，在讲谈社的幼儿杂志《迪士尼乐园》上连载，从1964年8月创刊号一直到1965年9月号。

而后，随着"虫PRODUCTION"制作的彩色电视动画系列热播，该作品从1965年10月号起又在《小学二年生》和《小学三年生》上重新开始新版本的连载。

与此同时，单行本的发行工作也紧锣密鼓地展开，《SUNDAY·COMICS》第1卷于1966年1月开始发行。

手冢将连载于《漫画少年》的原版、《迪士尼乐园》版、《小学二年生》和《小学三年生》版的清样进行剪贴、修改和重画，最终完成了单行本的制作。由于开篇部分为四色，所以也经过重新上色。

在这之后，《手冢漫画月刊莱奥》于1971年10月创刊，《森林大帝》又再次开始连载。由于开篇部分的原画丢失，所以手冢又进行了重画。

后来1976年2月文民社发行的单行本没有四色彩页，因此手冢使用了学童社版单行本和《手冢漫画月刊莱奥》版原画重新拼凑出了开篇部分。

而现在的全集版《森林大帝》就是沿用了文民社版的内容，不过由于开本变小，所以台词部分还是做了很大调整。

图3-37 最初单行本封面（1951年8月，学童社版）。

図3-38 最初単行本开篇部分（1951年8月，学童社版）。

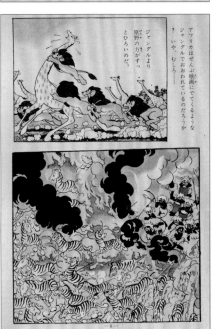

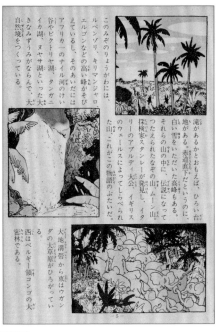

図3-39 第二次发行单行本开篇部分（1958年9月，光文社版）。

图3-40 《小学二年生》《小学三年生》版的开篇部分（1965年10月号）。

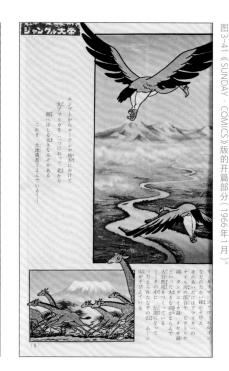

图3-41 《SUNDAY·COMICS》版的开篇部分（1966年1月）。

图3-42《手冢漫画月刊莱奥》版的开篇部分（1971年10月创刊号）。

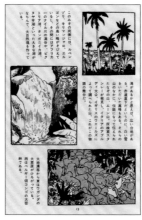

图 3-43 文民社版的开篇部分（1976 年 2 月）。现在的全集版基本沿用该版本。

■怪医黑杰克

【首次刊登】《周刊少年CHAMPION》
1973年11月19日号~1983年10月14日号

手冢治虫的代表作之一。原本手冢只打算连载4回，但发表后人气直线飙升，到最后演变成了长达10年的连载，总共242话。在这部作品中每回都连载了不同的故事，独立成章，主人公是一个没有行医执照的无赖医生。手冢在这部作品里用高超的手法将复杂的故事设定与专业的医学知识巧妙地凝凝到了有限的篇幅中，再加上深深打动人心的叙事手法，让这部长篇漫画成为了伟大的艺术杰作。

由于事件数量非常之多，手冢动用了旗下所有角色，全体出动、精彩演绎，这也是看点之一。当然作品中也有不少诸如皮诺可、奇利柯医生、恩师本间丈太郎等魅力四射的人气配角。此后该作品的文库本非常畅销，这也带动了漫画界出版文库本的风潮。

■佛陀

【首次刊登】《希望之友》1972年9月号~《少年WORLD》~《COMIC TOM》1983年12月号

该作品是手冢以独特视角来诠释佛陀一生的历史大作。释迦族的王子悉达多面对"人为何要死"、"人为何会有贫富贵贱之分"、"生命到底为何物"的问题苦苦思索，为了悟出真理，他削发为僧，毅然踏上了修行之路。手冢在这部作品中巧妙地将真实历史人物与虚构人物交错相织，铸就了他的又一篇代表作。《佛陀》所阐释的主题在《火鸟》中也同样涉及，可以说是手冢漫画的一大主题。该作品首次刊登于《希望之友》，后来杂志为了转型而屡屡更名，但《佛陀》未受影响，连载一直持续了12年之久（全卷版长达14集）。

■铁臂阿童木

【首次刊登】《少年》1952年4月号~1968年3月号

这部作品是手冢将上一年连载的《阿童木大使》中的一个人物单独挑选出来，并以其为主人公再次创作的漫画系列。不仅作品本身成为了日本漫画界赫赫有名的代表作，阿童木还成了全世界家喻户晓的动漫角色。故事发生在人类与机器人共同生存的未来世界，精彩绝伦的情节犹如耀眼星群一般数之不尽。科学、平等、和平、爱，这些经常出现于手冢作品中的主题全都交织在这部鸿篇巨制中。

值得一提的是浦泽直树从2004年开始连载的科幻漫画《PLUTO》，就是以该作品中最受欢迎的《地球上最大的机器人之卷》剧情为原型的。《铁臂阿童木》在1963年被制作成日本第一部电视动画系列，并且取得巨大成功，也带动了随之而来的动画热潮。

■神奇少年

【首次刊登】《少年CLUB》1961年5月~1962年12月号

这部作品讲的是能让时间静止的超能力少年沙布坦的冒险故事，它为战前开办的人气杂志《少年CLUB》画上了完美的句点。该作品本身就是为了拍成电视剧而企划的，因此真人版电视剧也同时在电视上播出，而关键台词"时间啊！静止吧！"也成了流行语，红极一时。

■三个阿道夫

【首次刊登】《周刊文春》
1983年1月6日号~1985年5月30日号

这是手冢后期的历史长篇杰作。从第二次世界大战时期的德国、日本东西，到现在纷争不断的中东，作品跨越了巨大的时空，描绘了一群人围绕希特勒出生的秘密而东奔西走的复杂离奇的人间画卷。在这部作品中，手冢巧妙地融入了真实的历史要素，以空前的感染力和曲折的故事情节，完成了一部让成年人也赞不绝口的历史大作。尤其是对战争时期日本关西地区的描绘，可谓入木三分。据说在当时的大阪和神户地区，每周都有老年人在阅读《周刊文春》时潸然泪下。

■缎带骑士

【首次刊登】《少女CLUB》1953年1月号~1956年1月号，《NAKAYOSHI》1963年1月号~1966年10月号

手冢少女漫画的代表。最早连载于《少女CLUB》，而后又在《NAKAYOSHI》上连载修改版。一般所说的《缎带骑士》多指的是《NAKAYOSHI》版（之前连载于《少女CLUB》的《双子骑士》也在《NAKAYOSHI》上连载过）。希尔巴王国的传统是公主不能继承王位，因此公主蓝宝石就被当成王子抚养长大。企图公开这个秘密争夺王位的人和拼命保护蓝宝石的人纷纷涌现，精彩的故事由此展开……

这部作品在1967年被制作成电视动画时，也同样大受欢迎。

■我的孙悟空

【首次刊登】《漫画王》1952年2月号~1959年3月号

手冢版的《西游记》。这是一部跨越了8年时间的连载作品，虽然基本设定跟原作大同小异，但是每回都增加了不少搞笑桥段，非常有趣，是一部轻松幽默的漫画。1960年由东映改编成了动画电影《西游记》，但内容和漫画截然不同（同年，光文社版手冢治虫漫画全集收录该作品时，配合电影版改名为《西游记》）。1967年以《悟空的大冒险》为名改编成的电视动画，也和漫画原作有很大不同。

*《火鸟·乱世篇》和《三眼神童》的解说刊登于26页，《森林大帝》的解说刊登于44页。

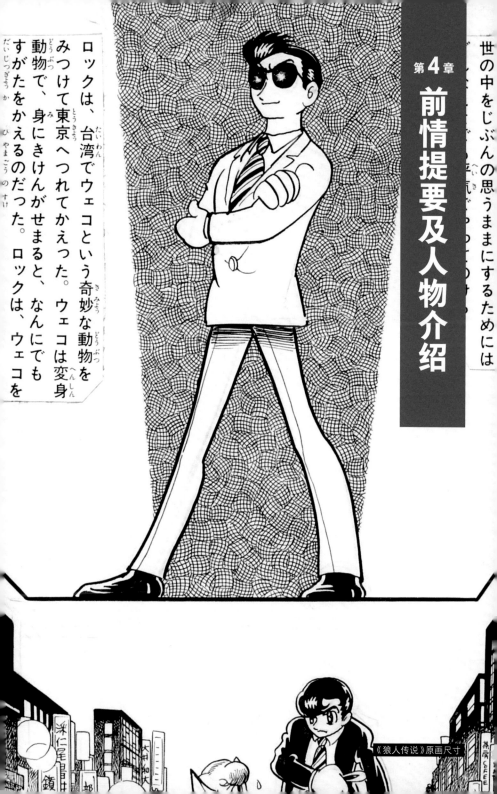

世の中をじぶんの思うままにするためには

第4章

前情提要及人物介绍

ロックは、台湾でウェコという奇妙な動物を
みつけて東京へつれてかえった。ウェコは変身
動物で、身にきけんがせまると、なんにでも
すがたをかえるのだった。ロックは、ウェコを

《狼人传说》原画尺寸

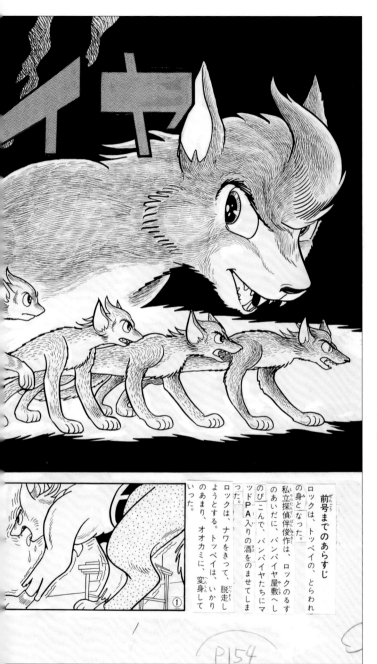

前号までのあらすじ

ロックは、トッペイの、とらわれの身となった。

私立探偵俊作は、ロックのるすのあいだに、バンパイヤ屋敷へしのびこんで、バンパイヤたちにマッドPA入りの酒をのませてしまった。

ロックは、ナワをきって、脱走しようとする。トッペイは、いかりのあまり、オオカミに、変身していった。

① 在制作单行本时必须删除杂志连载所需的"前情提要"。如此一来，如果扉页画和前情提要连在一起，则连扉页画都需要一同删去，读者们也无法再看到这一页。现在介绍的这页原画，由于图中完整展示了狼人变身过程，所以本身就具备"前情提要"的功能了。

图4-1《狼人传说》。

【首次刊登】《周刊少年SUNDAY》1967年4月16日（发行单行本时被删去）。

消失的『前情提要』②

图 4-2 和图4-3的原画也是在发行单行本时遭遇删除的，它们是转战到《少年BOOK》的《狼人传说》第2部的前情提要。

少年ブック

悪の天才ロックこと間久辺禄郎は、世の中をじぶんの思うままにするためにはどんなことでも平気でやってのける悪魔のような少年だった。

ロックは、台湾でウェコという奇妙な動物をみつけて東京へつれてかえった。ウェコは変身動物で、身にきけんがせまると、なんにでもすがたをかえるのだった。ロックは、ウェコを大実業家・檜山豪之助のこどものハヤトそっくりに変身させた。

そして、ほんもののハヤトを生きうめにし、にせもののハヤトを、檜山家のあとつぎにすえて遺産をつがせた。

ハヤトの兄たちは、にせのハヤトをうたがいだしたので、ロックは兄たちをつぎつぎに殺すように、にせのハヤトをあやつっていった。

ウェコは、昔からいたのだろうか？――日本にもいたのだ。そのしょうこに、いろいろな化け猫やキツネの伝説に、ウェコだとおもわれる話がおおい。

「武州怪異記」に眉村鐺衛門という牢人の家でかわれていた猫のタマが、その娘の可乃の姿に変身して、かたきのやしきにすみこんだ話がのっている……

2

図4-3 《狼人传说》第2部原画。
【首次刊登】《少年BOOK》1969年2月号（发行单行本时被删去）。

手冢有时候会像图4-4所示，干脆亲自出现在漫画中进行前情提要的说明。当然这些说明在发行单行本时肯定也是要删去的。

『不好意思，我又来了』

图4-4《神奇少年》原画。【首次刊登】《少年BOOK》1962年6月号（发行单行本时被删去）。

有时候前情提要就包含在故事中，借漫画人物之口来回忆以往发生的事情。当然，这些在发行单行本时也是必须删去的。

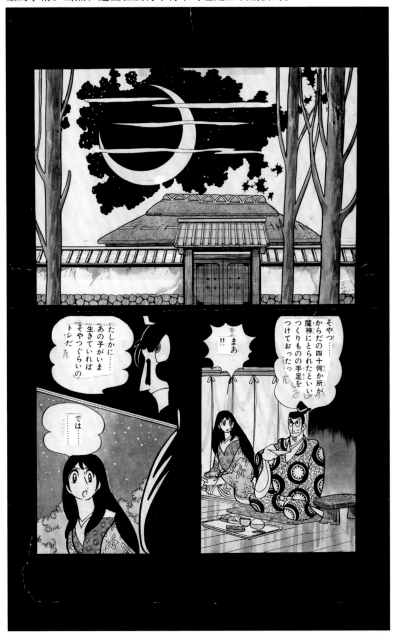

图4-5《多罗罗》原画。 【首次刊登】《冒险王》1969年9月号（发行单行本时被删去）。

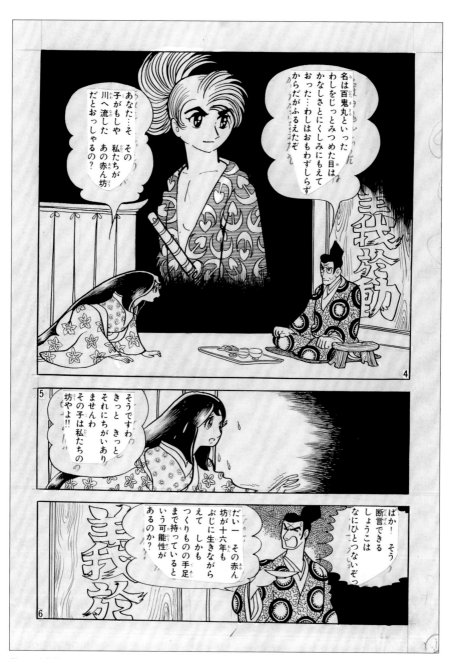

图4-6《多罗罗》原画。【首次刊登】《冒险王》1969年9月号（发行单行本时被删去）。

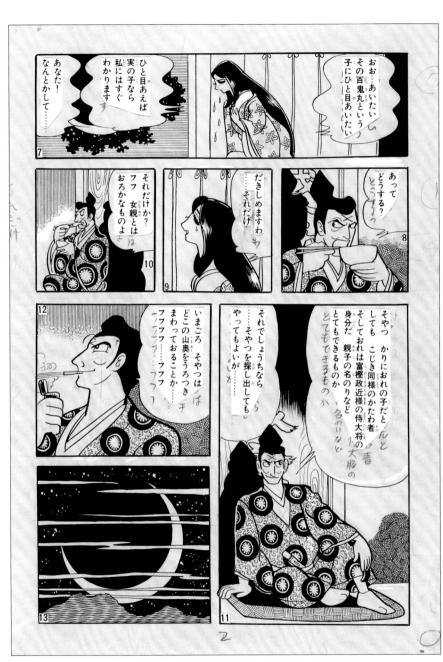

图4-7《多罗罗》原画。 【首次刊登】《冒险王》1969年9月号（发行单行本时被删去）。

图4-8 《三个阿道夫》第83回原画。
【首次刊登】《周刊文春》1984年8月16、23日号（发行单行本时加画的内容）。

图4-9 图4-8原画的最下面一排分镜曾是人物介绍。

图4-10 杂志连载时的原画。

图4-8是《三个阿道夫》单行本版所用原画。最下面部分在杂志连载时原本是"人物介绍"（请参照图4-10，图4-9为该部分的放大版）。

图4-11 手冢常用记号一览图。

<h1>原画的副产品②</h1>

从24页和120页所介绍的原画中，我们可以发现手冢在向助手下达指示时常常会用一些独特的"记号"。图4-11的"一览图"就向我们展示了这些记号。对于不同的背景需要不同的记号，这里图例和记号一一对应，清楚明了。除了英文字母记号，还有类似"放射线（ササワレ）"、"胡子老爹（ヒゲオヤジ）"、"风平浪静的海面（凪いた海ボ）"等有趣的名称。

图4-12是根据指示所描绘出的"交叉网纹（カケアワセ）"。

图4-12《收集人种》。
【首次刊登】《周刊漫画SUNDAY》1967年1月25日号～1968年7月24日号。

＊这是一部以战争为题材、成人取向的幽默讽刺漫画。太过自由随性的笔触让读者褒贬不一。

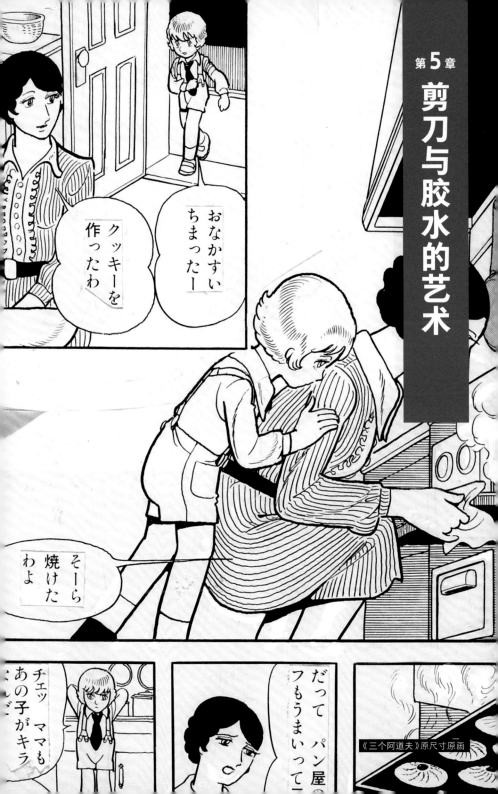

第5章

剪刀与胶水的艺术

おなかすいちまったー

クッキーを作ったわ

そーら焼けたわよ

チェッ ママもあの子がキラ…じ…

だってパン屋のフもうまいって…

《三个阿道夫》原尺寸原画

图5-1《修马力》文库版扉页原画(1976 年 4 月，小学馆文库收录)。

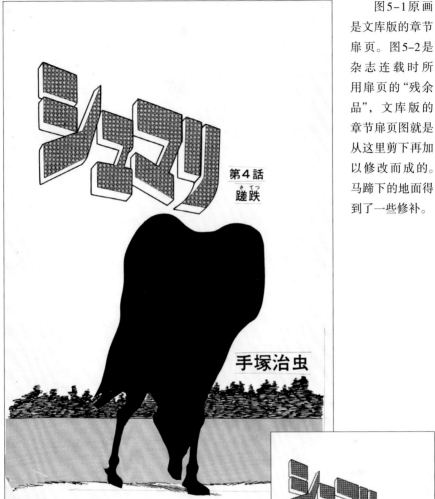

图5-1原画是文库版的章节扉页。图5-2是杂志连载时所用扉页的"残余品"，文库版的章节扉页图就是从这里剪下再加以修改而成的。马蹄下的地面得到了一些修补。

图5-2 《修马力》第4话原画。
【首次刊登】《BIG COMIC》1974年7月25日。

图5-3 将文库版扉页与连载版"残余品"重叠后的效果。

『多罗罗』的『多』消失了

图5-4《多罗罗》地狱变之卷④原画。该原画虽在单行本中得以保留，标题中的"多（ど）"字却被去掉了（1971年11月，秋田书店）。

现在所示的两张原画原本是一组的，它们是杂志连载时跨页版的扉页。原本图5-4原画的最上方应该有个"多（ど）"字。发行单行本时图5-5原画被删去，只收录了图5-4，因此必须删除"多"字。为此手冢小心地将字的部分剪掉后，再贴上纸仔细重画。

图5-5 《多罗罗》地狱变之卷④原画（发行单行本时被删去）。
【首次刊登】《周刊少年SUNDAY》1968年4月21日号。

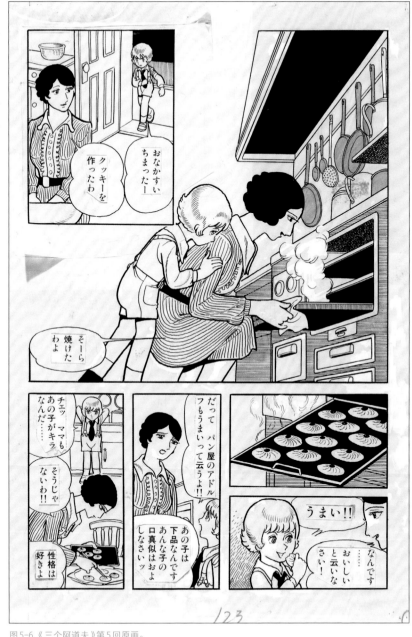

图5-6 《三个阿道夫》第5回原画。
【首次刊登】《周刊文春》1983年2月3日号（发行单行本时被修改）。

图5-6为单行本版原画。在杂志上连载时左上部分本来有标题（请参照图5-7），发行单行本时标题被切掉了，取而代之的是一个新的分镜。少年肩膀周围还有剪掉之后再次贴纸重画的痕迹（请参照图5-8），但是不仔细观察是察觉不到的。

图5-7 图5-6原画首次连载于杂志时。

图5-8 被修改的部分（图5-6原画放大版）。

图5-9 《阿童木大使》初版单行本原画（1958年11月出版，手冢治虫漫画全集《铁臂阿童木》⑤）。

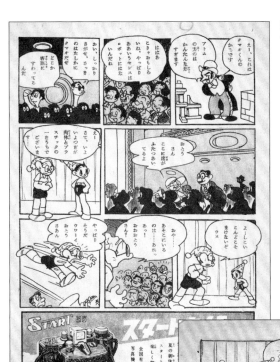

图 5-10 首次连载（《少年》1951 年 7 月号）。

图 5-11 再版连载（《漫画少年》1953 年 10 月号）。

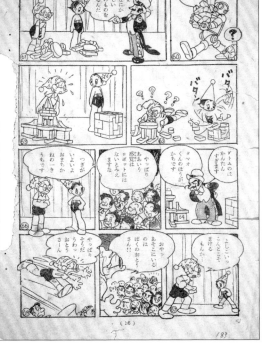

　　仔细观察图 5-9 原画后，我们可以发现其实这张原画是由五个部分拼接而成的（请参照 102 页左下方小图）。这是因为该作品在首次连载、再版连载与发行单行本时都经过了内容的修改、剪贴及重画。

像拼图一般剪剪贴贴②

《W3（三神奇）》首次连载于《周刊漫画MAGAZINE》后，经过剪贴、重画及修改，又在《周刊少年SUNDAY》上重新连载。大家可以仔细观察一下到底哪些部分被移来移去了。

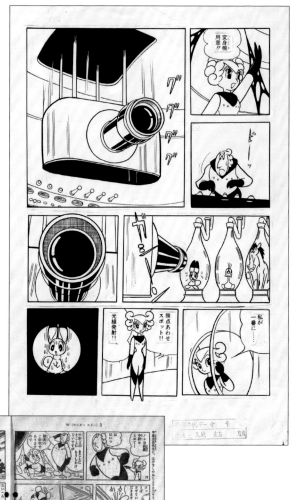

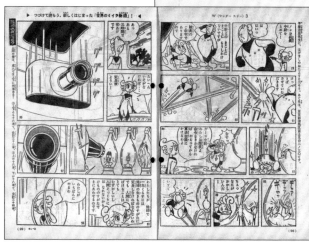

图5-12《W3（三神奇）》原画。
【首次刊登】《周刊少年SUNDAY》1965年6月13日。

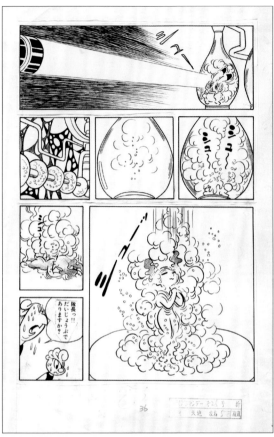

这部作品是为了配合虫PRODUCTION所制作的电视动画的宣传活动而开始连载的。电视动画版完全沿用了《MAGAZINE》版真一的角色设定，但《SUNDAY》版真一就跟电视动画版的大不相同了。"W3（三神奇）"三人的设定则没有做改动。

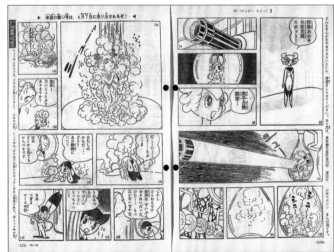

图5-13 原画部分，首次刊登时。《周刊少年MAGAZINE》1965 年 4 月 11 日号。

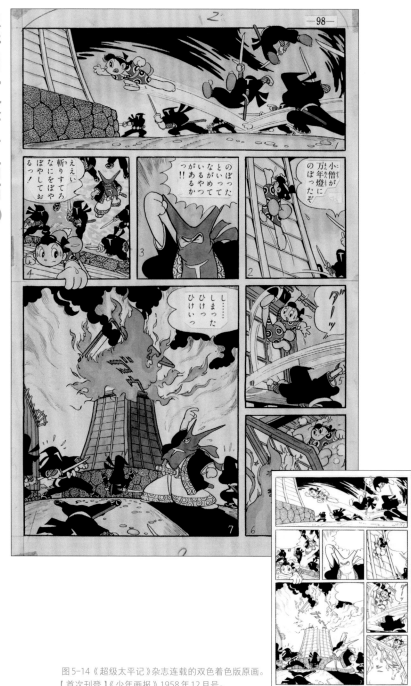

图5-14《超级太平记》杂志连载的双色着色版原画。
【首次刊登】《少年画报》1958年12月号。

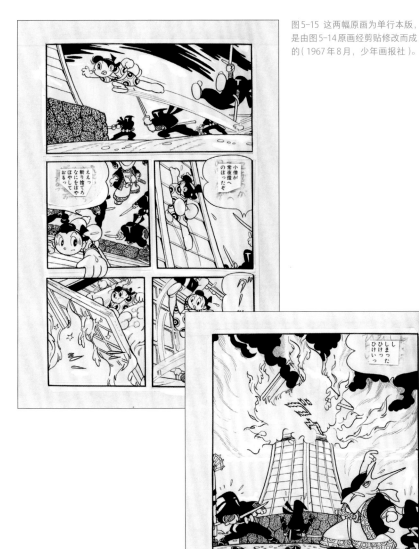

图5-15 这两幅原画为单行本版，是由图5-14原画经剪贴修改而成的（1967年8月，少年画报社）。

图5-14杂志连载的双色着色版原画（并非色指定稿，而是正式着色版）。106页右下图为其清样稿。手冢对原画进行剪贴，并加以修改，最终完成了图5-15的单行本版原画。

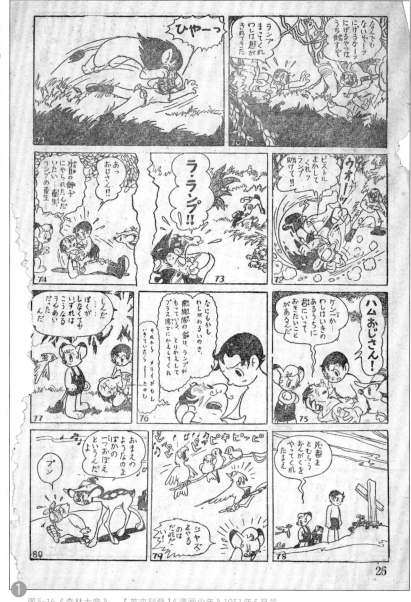

① 图5-16《森林大帝》。【首次刊登】《漫画少年》1951年5月号。
*该原画为最早的连载版本。

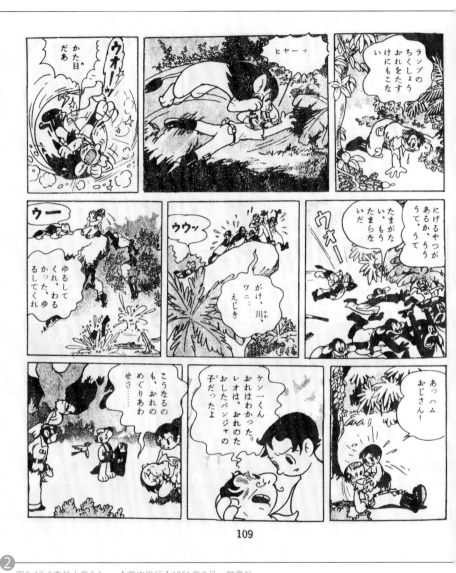

❷

图 5-17《森林大帝》1。 【首次发行】1951 年 8 月，学童社。
*以①为基础制作的初版单行本。通过剪贴分镜将结构改为三排，台词也变成了"照排"。

　　我们在 74 页已经向大家展示过了《森林大帝》的变迁过程。而在这里主要是想让大家聚焦特定的场景，一起见识一下手冢是如何通过剪贴旧原画重新制作新原画的。从 1951 年首次连载起，到 1976 年完成最终确定稿，手冢大约耗费了 25 年的时间。

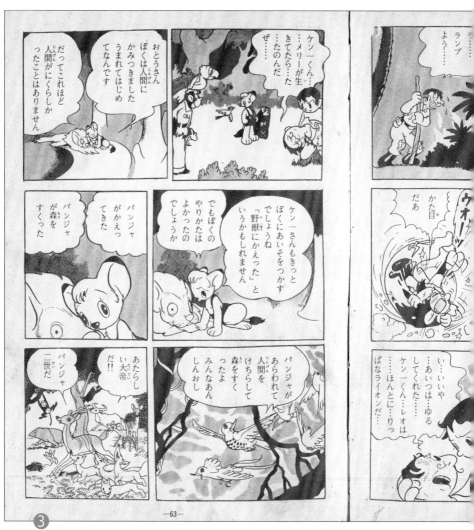

-63-

③

图5-18 手冢治虫漫画全集《森林大帝》2。　【首次发行】1958年9月，光文社。

* 与②一样是三排分镜，可以看出已经过剪贴修改，并且台词也有修改。

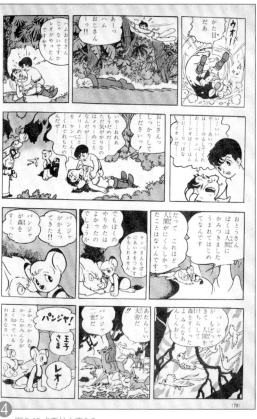

图5-19《森林大帝》2。

【首次发行】1966年2月,《SUNDAY COMICS》。

*除了分镜的剪贴修改之外，连人物形象都发生了很大变化。

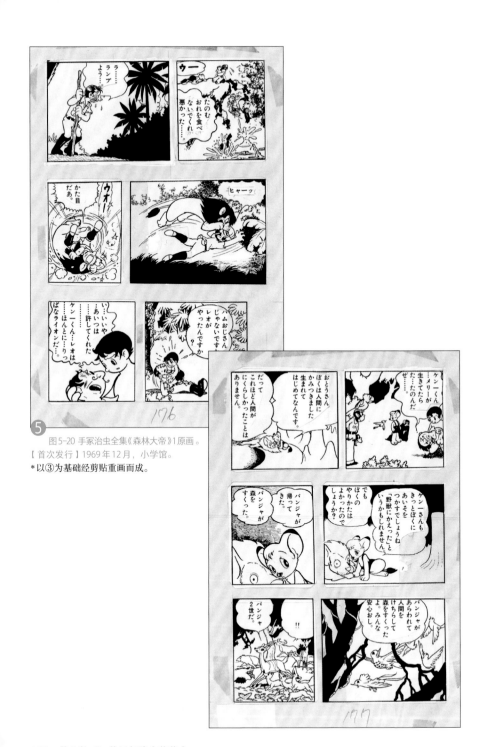

❺ 图5-20 手冢治虫全集《森林大帝》1原画。
【首次发行】1969年12月，小学馆。
*以③为基础经剪贴重画而成。

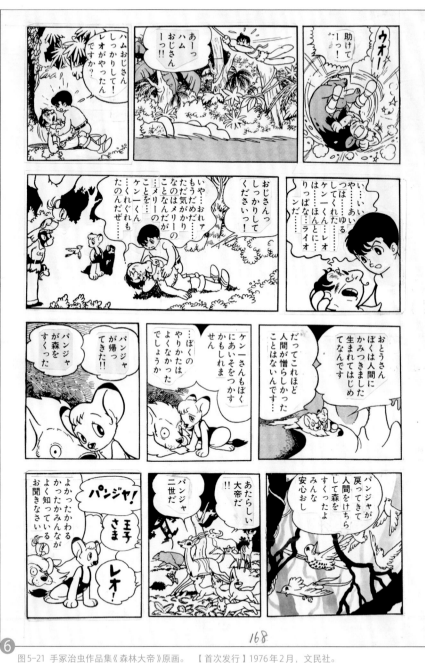

168

6 图5-21 手冢治虫作品集《森林大帝》原画。 【首次发行】1976年2月，文民社。

*在④的原画上粘贴网点纸重新制作而成。现在讲谈社版《手冢治虫漫画全集》中所收录的就是该版本，可以说这是最终确定版了。

■狼人传说

【首次刊登】第1部《周刊少年SUNDAY》1966年6月12日号~1967年5月7日号，第2部《少年BOOK》1968年10月号~1969年4月号

以莎士比亚的《麦克白》为原型，描绘恶人的特色作品。

为了寻找父亲只身来到东京的少年托沛，来到了动画制作公司虫PRODUCTION，并为社长手冢治虫录用。实际上，托沛是可以变身为狼的吸血鬼族的成员，得知了这个秘密的坏人久间边禄郎（罗库）企图利用托沛来帮助自己犯罪。

该作品最早连载于《周刊少年SUNDAY》，第2部连载于《少年BOOK》。第2部中一个名叫"崴可"的神奇变身生物登场，因此故事融入了日本猫怪的传说，故事情节也朝着新的方向发展（由于《少年BOOK》停刊，该作品第2部未完结）。

■多罗罗

【首次刊登】《周刊少年SUNDAY》1967年8月27日号~1968年7月22日号，《冒险王》1969年6月号~10月号

手冢为了挑战当时的妖怪题材风潮而创作的古代奇幻漫画。百鬼丸出生时身体的48个部位被妖魔夺走。为了使身体恢复原状，他不得不杀死48个妖魔。于是百鬼丸和他的死党小偷"多罗罗"，为了寻找妖魔一同踏上旅程。由于《少年SUNDAY》上没连载完便无疾而终，手冢第二年大幅修改了设定，然后在《冒险王》上重开连载，故事终告完结。关于设定变更的具体情况，请参照前文介绍。

■修马力

【首次刊登】《BIG COMICS》1974年6月10日号~1976年4月25日号

故事是以明治维新时期的北海道为舞台展开的一部历史大戏。修马力（在北海道原住民的阿伊努语中有"狐狸"之意）曾经是一名武士，后来为了寻找与男人私奔的妻子来到了北海道。除了描写开拓民与政府之间的纷争，故事还涉及了日俄战争。前文中刊登的扉页画也是一连串作稿之一。

■阿童木大使

【首次刊登】《少年》1951年4月号~1952年3月号

这是比《铁臂阿童木》早一年连载的科幻作品。机器人阿童木登场时是配角，从次年开始晋级为主角，这就是后来开始连载的《铁臂阿童木》。

在浩瀚宇宙的另一端，有一个与地球相同的星球，住着和地球人一样的人类，过着同样的生活。后来他们失去了自己的星球，经过了长时间的流浪，他们组成移民团开始大批移居地球。最初这些移民者与地球人和平相处，可是后来爆发了粮食危机，他们和人类最终形成对立……而站在两者之间进行调停的，正是大家熟悉的阿童木。

这个故事后来经过重画又出现在《铁臂阿童木》的第1话中。此外，还有相当多的版本，而现在收录于全集版的基本上回归到了最初版本。

■W3（三神奇）

【首次刊登】《周刊少年MAGAZINE》1965年3月21日号~4月25日号，《周刊少年SUNDAY》1965年5月30日号~1966年5月8日号

不断发生战争的地球，是应该被拯救，还是干脆被毁灭……为此银河联盟派出了三名调查员进行调查。三人变身为兔子、鸭子和马，来到地球。他们结识了少年星真一及其兄长，渐渐了解了地球人的想法……

这部作品最初连载于《周刊少年MAGAZINE》，由于种种原因，连载到第6回便中断。而现在大家熟知的《三神奇》是转战到《周刊少年SUNDAY》后，手冢重新进行设定开始连载的。

■超级太平记

【首次刊登】《少年画报》1958年7月号~1959年8月号

这部作品以江户末期为舞台，描写了一个从婴儿时期就被来自未来的父母所抛弃的少年驹助，以及他异想天开的大冒险。故事来源于1952年的作品《头顶手枪的人们》。

■风介风云录

【首次刊登】《周刊漫画SUNDAY》1970年5月20日号~6月20日号

手冢基本是在成人取向漫画杂志《周刊漫画SUNDAY》上连载这部作品的，主人公是一个平凡无奇的上班族，故事充满了许多无厘头的笑料。而在这部作品中风介所登场的舞台回到了幕末时期。此外，还有《佩克斯万岁》《占性术入门》等多篇独特的短篇故事。

[刊登于全集版《风介》]

*《神奇少年》和《三个阿道夫》的解说刊登于82页，《森林大帝》和《车手》的解说刊登于44页，《灯台鬼》的解说刊登于26页。

114

《风介风云录》未发表原尺寸原画

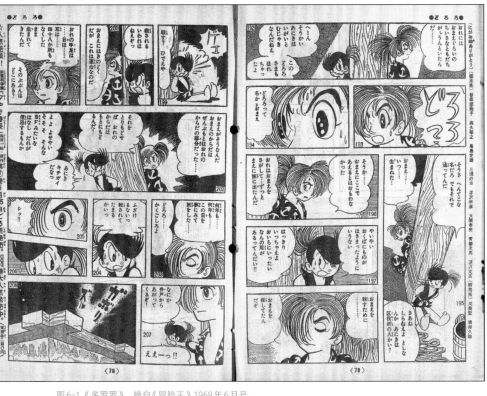

图6-1《多罗罗》。摘自《冒险王》1969年6月号。
*百鬼丸和多罗罗初次相遇的场景。

<div style="writing-mode: vertical-rl">只要杀了多罗罗……</div>

《多罗罗》最早连载于《周刊少年SUNDAY》，当手冢将《多罗罗》转战到《冒险王》后，对故事设定进行了很大的修改。

百鬼丸在出生时，身体的48个部位都被妖魔夺走，为了夺回自己的身体，他不得不杀死这48个妖魔。这个设定是《SUNDAY》版的设定。而在《冒险王》版中，妖魔用这夺走的48个身体部位重新制造了一个人，那就是百鬼丸的死党多罗罗。如果杀死多罗罗，百鬼丸就能将失去的所有身体部位一下子取回。他为此痛苦不已。

该设定在发行单行本时又被全部推翻，故事最终回归到了最初连载时的设定。在此向大家展示的图片都是现在无法看到的《冒险王》版故事情节。

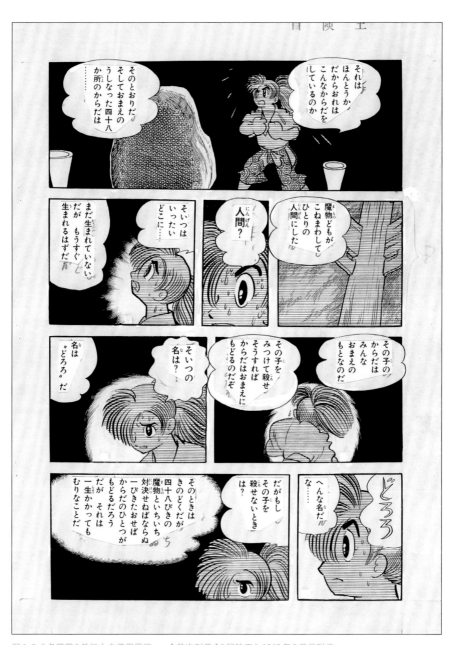

图6-2《多罗罗》单行本未使用原画。 【首次刊登】《冒险王》1969年5月号附录。
*新设定中百鬼丸第一次得知多罗罗的秘密时的场景。

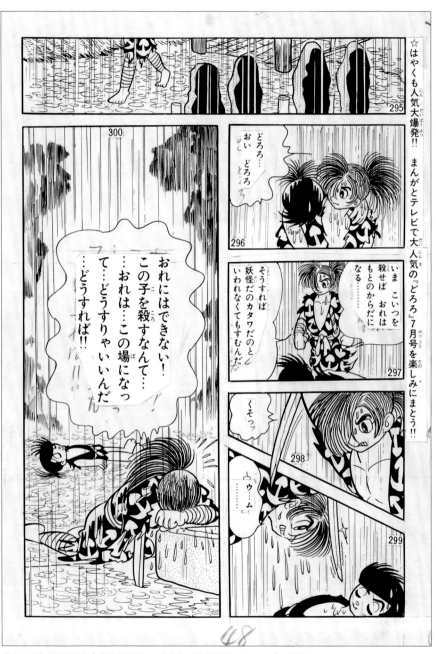

图6-3 《多罗罗》单行本未使用原画。 【首次刊登】《冒险王》1969年6月号。
*准备杀死多罗罗的百鬼丸痛苦万分。

图6-4《多罗罗》单行本未使用原画。 【首次刊登】《冒险王》1969年7月号。
*之后重新振作起来的百鬼丸。

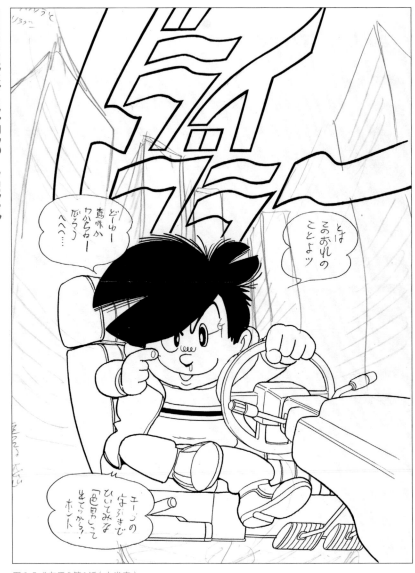

明明连彩色稿都已完成……

图6-5《车手》第1话（未发表）。
彩色作废原画的底稿（原本预定连载于《周刊少年CHAMPION》1985年1月号）。

在43页向大家介绍过的"梦幻之作"《车手》，其实还有完成度如此之高的彩色原画。

请看黑白底稿，眼睛部分可以看到铅笔写的指示"G"，意思是"涂掉线条"（请参照94页）。的确彩色稿中这条线条已被涂掉了。

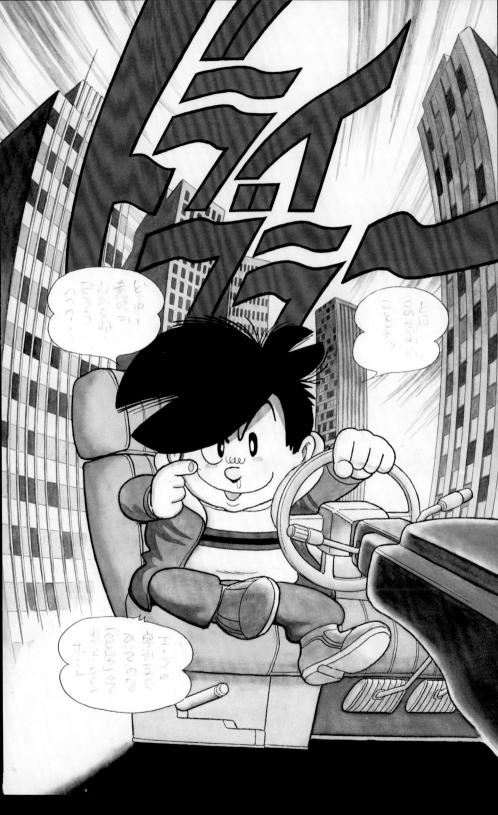

你还在呀，风介

图6-6《风介风云录》第3话 中途作废原稿
（原本预定连载于1970年7月《周刊少年SUNDAY》）。

《风介风云录》是一部青年取向的"风介"系列作品。图中的原稿明明还差一点就完成了，却还是遭遇了作废的命运。

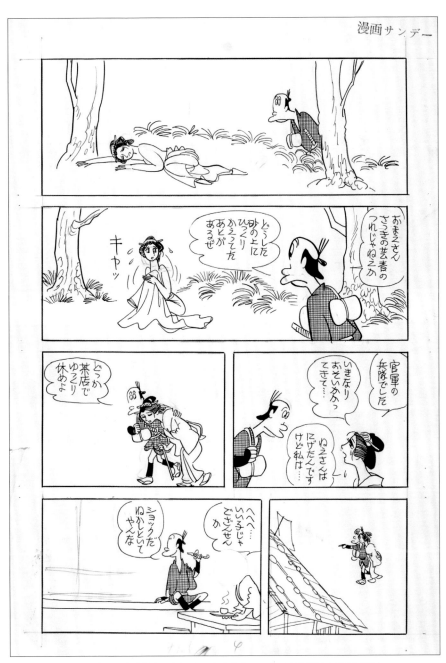

图6-7《风介风云录》第3话 中途作废原稿（原本预定连载于1970年7月《周刊少年SUNDAY》）。

图6-8《灯台鬼》(未发表)作废草稿(原本预定连载于《周刊少年SUNDAY》)。

　　我们已经在20页向大家介绍过手冢的梦幻之作《灯台鬼》，这部作品还留有图6-8这样的草稿。手冢一生留下了许多作废草稿和原画，但是画得如此详尽的还是相当罕见。或许现在他正在天堂手执蘸水笔勾勒着线条吧。

左侧竖排标题：梦幻般的完美草稿『灯台鬼』

图6-9《灯台鬼》（未发表）作废草稿（原本预定连载于《周刊少年SUNDAY》）。

图6-10 《灯台鬼》(未发表)作废草稿(原本预定连载于《周刊少年SUNDAY》)。

日文版编后记

在手冢治虫的作品中，时常能看到一些从现代人的视角看来带有歧视性的表现手法。

但是当时执笔创作的手冢可能并没有意识到这个问题，这点是毋庸置疑的。

手冢职业漫画家的生涯始于首次发表出道作品的1946年，止于1988年，这是相当长的一段时间。在这段时间内，人们对于歧视和表现手法的观点也与时代共同进步。因此对于过去的作品，大家以现代人的标准来做出衡量和讨论，我认为这是不恰当的。

此外，由于作者已是故人，出于对作者人格的尊重，我们也不允许第三者对其作品肆意修改。

基于以上观点，在本书中刊登的所有原画和印刷品都原封不动地保留了手冢执笔、发表时的状态。还请诸位读者见谅。

【本文执笔】森晴路（手冢PRODUCTION资料室室长）+编辑部
株式会社手冢PRODUCTION
株式会社新潮社

出版后记

手冢曾经说过："一个人拥有了能够为之得意的事物，即便只有一样，真的是很幸福。只要将这一样事物坚持到高中二年级左右，那必定会成形，成为大家羡慕的宝贝。"正是有了这种坚持，手冢才会突破种种限制、克服种种困难，画遍了各个题材，并且对每一张原画锱铢必较。这些反复修改、剪剪贴贴的手稿仿佛冰山一角，让读者看到手冢大神在他多产的创作生涯中仍然不断地追求着完美的极致。

在编辑过程中，我们尽量遵照原书的设计风格，只是在排版时依据中文阅读习惯，对正文统一采用横排。而书中的所有原画，仍然是维持原来的从右至左顺序，没有做出改动。

最后，特别感谢《世界电影》的洪旗老师，百忙之中帮忙做了审订工作，保证了译文的质量。非常荣幸能有机会出版这本《手冢治虫：原画的秘密》，希望各位读者能够从"手冢的秘密"，窥见极大极丰富的漫画的世界，如果诸位能因此得到信心和力量，则更是我们的心愿所在了。

服务热线：133-6631-2326　188-1142 1266

读者信箱：reader@hinabook.com

后浪出版公司
2018年6月

图书在版编目（CIP）数据

手冢治虫：原画的秘密 / 日本手冢制作公司编著；
阿修菌译. -- 北京：北京联合出版公司, 2018.9（2020.9重印）

ISBN 978-7-5596-2382-9

Ⅰ.①手… Ⅱ.①日… ②阿… Ⅲ.①动画—绘画技
法 Ⅳ.①J218.7

中国版本图书馆CIP数据核字(2018)第167568号

手冢治虫：原画的秘密

编　　著：日本手冢制作公司
译　　者：阿修菌
出 品 人：赵红仕
选题策划：后浪出版公司
出版统筹：吴兴元
责任编辑：张　萌
特约编辑：孙　歌　陈草心
营销推广：ONEBOOK
装帧制造：墨白空间·黄海

北京联合出版公司出版
（北京市西城区德外大街83号楼9层　100088）
北京盛通印刷股份有限公司印刷　新华书店经销
字数147千字　787毫米×1092毫米　1/32　4印张　插页4
2019年1月第1版　2020年9月第3次印刷
ISBN 978-7-5596-2382-9

定价：49.80 元